아이디어가 고갈된 디자이너를 위한 책

로고 디자인 편

THE LOGO DESIGN IDEA BOOK by Steven Heller, Gail Anderson

Text ⓒ 2019 Steven Heller and Gail Anderson.
Steven Heller and Gail Anderson have asserted their right under the Copyright, Designs and
Patents Act 1988, to be identified as the authors of this work.
Translation ⓒ 2019 The Forest Book Publishing Co.
The original edition of this book was designed, produced and published in 2019 by Laurence King
Publishing Ltd., London.
All rights reserved.

This Korean edition was published by The Forest Book Publishing Co. in 2019 by arrangement
with Laurence King Publishing Ltd., London through KCC(Korea Copyright Center Inc.), Seoul.

이 책은 (주)한국저작권센터(KCC)를 통한 저작권자와의 독점계약으로 도서출판 더숲에서 출간되었습니다.
저작권법에 의해 한국 내에서 보호를 받는 저작물이므로 무단전재와 복제를 금합니다.

아이디어가 고갈된 디자이너를 위한 **책** 로고 디자인 편

세계적 로고 디자인을 대표하는 50개의 살아 있는 아이디어

AEG / Braun / Milan Metro / PTT / IBM / AC/DC / Leica / THE MET / V&A / The Cooper Union / ebay / GERO Health / Help Remedies / Headline Publishing / Virto / Wien Modern / Restaurant du Cercle de la Voile de Neuchâtel / Crane&Co. / Obama / Volvo / Riot / Windows / Qatar / CVS Health / 23andMe / BP / NASA / LEGO / Issey Miyake's L'Eau d'Issey / Jewish Film Festival / Campari / Le Diplomate / JackRabbit / Duquesa Suites / Dubonnet / Brooklyn Children's Museum / Art UK / Art Works / Music Together / Amazon / ASME / Edition Unik / Ichibuns / Oslo City Bike / Solidarity / FedEx / 1968 Mexico Olympics / Telemundo / Nourish / PJAIT

스티븐 헬러, 게일 앤더슨 지음 | 윤영 옮김

더숲

차례

머리말

글자에 개성을 부여하다

기억에 남는 모노그램을 개발하다

묵직한 무게가 실린 상징을 만들다

새로운 아이덴티티로
탈바꿈하다

연상 기호를 만들다

재치와 유머가 있는
일러스트를 사용하다

비밀스러운 기호를 포함하다

아이디어 + 아이덴티티 = 로고

그래픽 디자인 장치 중에서도 가장 흔히 볼 수 있고 필수적인 존재, 로고. 로고는 단어·글자·형태·그림 중 적어도 한 가지 또는 그 이상을 포함해 디자인한다. 또한 화살표·곡선·구·방사상·평행선·수직선·수평선 같은 보편적인 시각 요소를 이용한다. '마크' '표시' '직인' '엠블럼'으로도 불리는 로고는 대개 대상의 이미지를 구현하기 위해 제작되며, 재질과 형태와는 상관없이 2·3차원에 인쇄되거나 새겨지거나 쓰인다.

로고(활자 위주일 때는 로고타이프)는 아이디어·신뢰·사물을 대신한다. 주로 생산품·기업·기관을 구별하게 만들지만, 더 나아가 그들의 윤리나 철학과도 연관되어 있다. 그러나 로고는 무언가를 담는 그릇일 뿐이다. 처음 만들어질 때부터 본질이 신하거나 악하거나, 성스럽거나 불경하지 않다. 원래의 목적대로 상징적인 묘사를 할 뿐이다. 추상적이거나 비유적일 수도 있지만 로고는 특정한 의도를 내포한다. 그런 의미에서 로고는 반드시 목적이나 정해진 목표가 있어야 한다. 그 자체로 힘이 느껴져야 한다. 로고의 기능은 주의를 끄는 것, 인지도를 높이는 것이며, 성공적인 로고는 사람들의 충성심까지 유도한다. 특징 없는 로고는 존재할 수 없다. 로고의 표현은 적극적이며 생생하게 드러나야 한다.

IBM·NeXT·웨스팅하우스 등 다양한 로고를 디자인한 폴 랜드Paul Rand는 이렇게 말했다. "로고는 (물건을) 판매하지 하지 않는다. (물건을) 발견하게 한다." 그

림을 이용한 트레이드마크로 기업의 본질을 설명하던 시절과는 달리, 현대의 로고는 기업에 대한 묘사가 거의 없다. 랜드는 이렇게 덧붙였다. "로고는 상징하는 물건에서 의미를 이끌어낸다. 로고는 상품보다 덜 중요하다." 로고가 상징하는 대상이 로고보다 더 중요하기에 무엇이든 로고의 소재가 될 수 있다는 말이다.

좋은 디자인은 로고 디자인과 무관하지 않지만, 역설적이게도 좋은 로고라고 해서 늘 디자인이 잘된 것은 아니다. 어떤 로고든 가장 우선되는 목표는 잊히지 않는 인상을 심어주는 것이므로 그 결과를 늘 미학적인 기준으로 측정할 수는 없다. 썩 뛰어나지 않은 무난함을 수용하는 것이 디자인의 본질에는 어긋날 수 있어도, 서툴게 조합된 로고가 공들여 만든 로고만큼이나 오랫동안 기억에 남고 강렬한 인상을 줄 수도 있다. 그리고 어떤 경우에도 로고가 내포한 아이디어는 믿을 만해야 한다.

이 책에 소개된 50개의 로고는 좋은 아이디어를 제대로 표현한 예시다. 주관적인 표현이 될 수 있는 서체·색·그 외 다른 그래픽 요소 등에 대한 논쟁은 차치하고, 모든 강력한 로고 뒤에는 철저한 검증을 이겨내는 확고한 아이디어가 있어야 한다. 여기서 다루는 아이디어는 궁극적으로 로고가 만들어지는 토대다. 그밖의 나머지는 좋든 나쁘든, 기억에 남든 그렇지 않든 간에 로고가 상징하는 실제 대상의 생존 여부에 달려 있다.

글자에
개성을 부여하다

—

AEG / Braun / Milan Metro / PTT / IBM / AC/DC / Leica / THE MET / V&A /
The Cooper Union / ebay / GERO Health / Help Remedies / Headline Publishing /
Virto / Wien Modern / Restaurant du Cercle de la Voile de Neuchâtel

AEG
명판으로 사용된 문자

_____ 문자는 단어로 읽을 수도 있고, 이니셜 또는 상징으로 읽을 수도 있다. 하지만 페터 베렌스Peter Behrens가 1907년 알게마이네 전기 회사Allgemeine Elektricitäts-Gesellschaft의 디자인 디렉터 겸 예술 자문위원이 된 이후, 그가 디자인한 벌집 문양 로고는 단순한 문자의 조합이 아니었다. 트레이드마크나 로고가 만들어지는 기존 방식을 새롭게 바꿔버린 기호였다.

건축가였던 베렌스는 기업이란 그래픽 · 포스터 · 카탈로그 · 광고 · 상품 · 인테리어 · 건물과 그 형태 등 수많은 디자인 영역의 복합체라는 사실을 이해하고 있었다. 또한 이런 디자인 요소들이 기업의 스토리를 담아야 할 뿐만 아니라, 경쟁업체들과 구별될 수 있도록 하나의 통일성을 이루어내야만 소비자에게 가장 잘 전달된다는 것을 알고 있었다.

아에게AEG 아이덴티티 시스템은 길고 발음이 복잡한 본래 이름을 사용하지 않고도 회사의 성격을 제대로 드러낸다. 아돌프 히틀러가 나치당과 독일을 통합하기 위한 상징물로 스와스티카swastika를 채택하는 데에 본의 아니게 영향을 주기도 했다. 아에게의 로고는 과장 없이도 강한 인상을 주며, 기업에 특정한 스타일을 부여한다.

운 좋게도 베렌스는 글자 세 개로 작업을 해야 했다. 그는 'A' 'E' 'G'라는 세 글자를 기하학적 구조에 둘러싸인 삼각형으로 풀어냈다. 이 세 글자는 한눈에 읽기 쉬울 뿐만 아니라 기억하기도 쉽다. 이런 용이함은 다면적인 현대 비즈니스에서 온전한 정보 전달을 위해 필수적이다. 베렌스는 로고를 만들고, 그 로고를 통해 복합적인 기업 정체성을 만들어냈다. 또한 오늘날 생활화된 예술과 산업의 결합을 최초로 이끌어냈다.

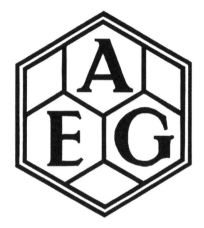

페터 베렌스, 1907

BRAUN

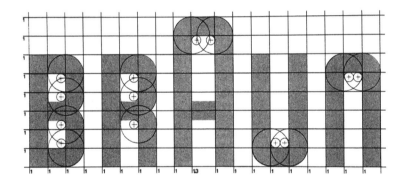

빌 뮌슈, 1934
(1952년 볼프강 슈미텔Wolfgang Schmittel이 수정)

Braun
라디오 모양의 'A'

_____ 독일의 제조 회사 브라운은 기계 공학자 막스 브라운Max Braun이 1921년 프랑크푸르트 암 마인에 설립한 작은 기계 공장에서 시작되었다. 1923년 라디오 수신기용 부품을 생산하기 시작했고, 5년 후 플라스틱을 기회의 발판으로 삼았다. 이후 완전한 신소재 라디오 수신기를 제작했고 마침내 독일 최고의 라디오 제조사가 되었다.

솟아오른 'A'는 1932~1933년에 만들어진 아르데코 스타일의 라디오 코스모폰 Cosmophon의 디자인으로, 그 이름만으로 라디오를 연상하게 한다. 1934년 브라운 Braun 상표가 처음 출시되었다. 가운데에 솟아 있는 둥그런 'A'처럼 단순하고 기하학적이며 현대적인 워드마크는 빌 뮌슈Will Münch의 디자인이었다. 브라운 공장은 제2차 세계대전 중 연합군의 폭격으로 소실되었다. 전쟁이 끝난 후 브라운은 최신식 라디오와 오디오 장비 생산을 이어갔고, 곧 하이파이 레코드플레이어와 직선형 트레이 모델로 유명세를 떨치게 되었다. 브라운의 유명세는 산업 디자이너 디터 람스Dieter Rams 덕분이었으며, 1950년 전기면도기 출시 때도 소비자에게 이런 심미적인 면을 어필했다. 첫 로고를 꾸준히 사용하다가 1952년 볼프강 슈미텔Wolfgang Schmittel이 손을 덜 대는 방향으로 수정했다. 1955년 오틀 아이허Otl Aicher가 사용한 악치덴츠 그로테스크 서체는 인쇄에 사용할 수 있는 유일한 폰트였다. 1995년 람스가 은퇴한 후 오리지널 로고는 페터 슈나이더Peter Schneider가 다시 디자인했다(1995년~2005년 사용).

오늘날 브라운 로고는 소유주가 바뀌며 계속 성장해온 한 기업의 가치를 그대로 구현해내고 있다. 미국 로고 디자이너 톰 가이스마Tom Geismar는 이렇게 말한다. "브라운 로고는 오랜 시간 존재해왔다. 그리고 언제나 세련된 디자인의 제품을 연상시키고 실제로 그런 제품들에만 신중하게 붙여졌다. 그런 의미에서 브라운 로고는 깔끔하고 모던한 제품 디자인을 상징한다."

Milan Metro
조화와 동기화

_____ 한 도시의 교통 시스템을 대표할 수 있는 아이덴티티를 만들어내는 것은 어려운 일이다. 복합적인 디자인 요소들의 조화와 동기화까지 고려해야 하기 때문이다. 보브 노르다Bob Noorda는 지하철 시스템을 그래픽적으로 현대화한 아이덴티티 디자이너였다. 1954년 밀라노에 온 노르다는 1965년 마시모 비그넬리Massimo Vignelli와 시카고에 유니마크 인터내셔널 Unimark International을 공동 설립했다. 그들은 1966년까지 뉴욕 지하철 노선도를 재디자인했다. 페이건 케네디Pagan Kennedy는 〈뉴욕타임스The New York Times〉에 이렇게 썼다. "그들은 뉴욕시를 위한 새로운 문법을 발명했다. (…) 최소한의 텍스트와 화살표를 썼으며 색깔로 구분된 원반형을 사용했다. 그 원반형은 노르다의 탁월한 솜씨였다."

1962년 노르다는 밀라노 지하철 1호선의 디자인을 의뢰받았다. 이탈리아의 신합리주의 디자이너이자 건축가인 프랑코 알비니Franco Albini는 노르다에게 로고와 더불어 지하철에 쓰일 길찾기 시스템 제작을 요청했다. 그는 각 역 내부의 벽을 따라 이어지는 눈에 확 띄는 색의 띠무늬를 제안했다. 빨간 띠에는 5미터마다 역명을, 또 다른 빨간 띠에 출구·환승 방향·안전 표지판을 표시했다. 조화와 가독성을 위해 산세리프 서체를 사용했다. 1964년 노르다는 밀라노 지하철 작업으로 콤파소 도로Compasso d'Oro 산업 디자인상을 수상했다. 애석하게도 우아한 난간에서 영감을 받아 알비니가 제작한 'M'자 로고는 교통국 내 정치 싸움 때문에 폐기되었다. 이후 노르다의 디자인 대신 조잡하게 밝은 색과 조화롭지 못한 서체가 그 자리를 대신하게 되었다. 지상층에서 전철 입구 계단을 표시하는 라이트박스 역시 절묘한 곡선 형식의 'MM' 대신 평범한 M자 로고로 대체되었다. 노르다는 〈보브 노르다 디자인Bob Noorda Design〉(2015)에 이렇게 썼다. "나는 빨간색 패널에 무광 페인트를 사용했다. 그런데 그들이 유광 페인트를 써서 번쩍거리는 탓에 표지판을 읽기 어려울 지경이다. 서체 또한 원래와는 다른 걸 사용하는데, 내 디자인보다 훨씬 재미없다."

The logo design idea book

보브 노르다, 1964

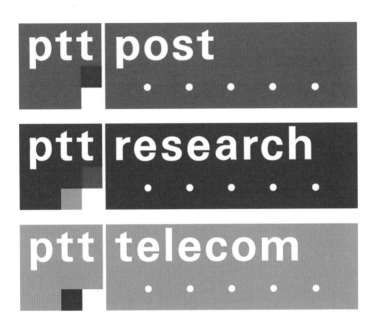

스튜디오 둠바, 1989

PTT

클래식하지만 시대를 초월한

_____ 디자인적 측면에서 20세기 유럽의 가장 혁신적인 국영 서비스 중 하나는 네덜란드의 우편 · 전화 · 전신국 PTT일 것이다. PTT는 아방가르드 디자인의 원천일 뿐만 아니라 우표부터 문구류까지 브랜드 아이덴티티와 관련해 끊임없이 흥미로운 프로그램을 제시한 곳이다. 1989년 PTT가 민영화된 이후, PTT의 로고는 기업 전략의 핵심이 되었다.

이 디자인은 스튜디오 둠바Studio Dumbar의 작품이다. 이 디자인의 핵심은 전체 시스템 내에서 각 사업들 간의 관계가 서로 보강할 수 있어야 한다는 것이었다. 사각형 틀 안에 유니버스 서체가 들어갔던 회사 고유의 스타일도 유지해야 했다.

디자이너들은 핵심 요소를 해체 · 축소 · 레이어드하여 도안을 만들어냈다. 새로운 PTT 로고의 기본은 1920년대 네덜란드의 데 스틸De Stijl 운동이 떠오르는 사각형 격자무늬였다. 거트 둠바Gert Dumbar는 로고가 명료하면 지루할 수 있다는 이유로 '반명료함'을 로고의 목표로 삼았다.

기본 로고타이프는 PTT Post · PTT Telecom · PTT Nederland였다. 휴 엘더시 윌리엄스Hugh Aldersey-Williamsnd는 잡지 〈아이Eye〉에서 "색깔 있는 상자에 'ptt'라는 하얀색 글씨가 들어가며, 서체는 살짝 수정된 유니버스 65다"라고 설명했다. 그리고 빨간 상자는 우편, 초록은 전화, 파랑은 그 외 다섯 개의 사업을 나타낸다고 했다. "왼쪽 상자는 세 배 큰 오른쪽 상자와 인접하지만 세로로 그어진 선으로 분리된다. 오른쪽 상자에는 각 부서 이름과 다섯 개의 점이 일렬로 들어간다. 다섯 개의 점은 모스부호와 우표에 난 구멍을 뜻한다." 둠바는 이 로고에서 타이포그래피를 엄격하게 기하학적 보조 요소로 보이게 활용했다. 실제로 기차 · 자동차 · 유니폼 · 커피 머그잔까지 PTT의 자산에는 다양한 크기의 로고가 자유롭게 사용된다.

IBM
잊을 수 없는 줄무늬

_____ 폴 랜드가 IBM 로고에 상징적인 선line을 추가하자, 사람들은 그 선이 컴퓨터 기술을 상징한다고 짐작했다. 하지만 그가 의도한 건 상징주의가 아니었다. "트레이드마크가 두 배로 의미를 가지려면 식별용 장치인 동시에 일러스트레이션으로도 쓰여야 한다. 이것들이 밀접한 관계를 맺어 전체적인 효과를 증대하고 극적이게 한다." 저 '주사선(영상을 송수신하기 위해 영상의 명암과 흑백을 전기적 강약으로 바꿔놓은 많은 선─옮긴이)'에는 두 가지 실용적인 목적이 있다. 기억 용이성과 대조다.

랜드 이전의 IBM 마크는 19세기에는 슬랩 세리프 서체, 그 이후엔 비튼 볼드 서체로 쓰였다. 그는 이미 많은 고객이 IBM 마크를 잘 알기에 급격한 변화는 어리석다고 판단했다. 그래서 1956년 비튼 볼드체를 게오르그 트럼프Georg Trump가 디자인한 훨씬 세련된 시티 서체로 바꿔 가독성을 높이고, 글자 형태를 살짝 손보았다. 세 글자의 관계성이 최상의 퀄리티를 보여야 했다.

더 나아가 랜드는 사람들이 로고를 쓸 때 어떠한 실수도 없도록 구조를 만들었다. 1969년 그는 〈프린트Print〉에 정확성에 관한 기사를 썼다. "균형 · 대조 · 조화 · 병렬 간의 관계 · 형식적 요소와 기능적 요소 간의 관계, 즉 변화와 강화 간의 관계를 신중히 저울질해야 우수한 로고가 나온다."

시티체로 로고에 변화를 순 이후, 1972년 랜드는 줄무늬가 들어긴 새로운 버전의 로고 두 가지(8줄 · 13줄)를 제안했다. 그리고 기업 소책자인 〈로고의 사용, 로고의 남용: 기업 식별 장치로 사용되는 IBM 로고Use of the Logo/Abuse of the Logo: The IBM Logo, Its Use in Company Identification〉에 이렇게 썼다. "일반적인 언어로 만든 로고이기에 단조로움과 평범함을 고려해 회사 식별을 위한 독특한 수단이 필요하다고 생각했다." 랜드는 로고의 수정을 금지했다. 로고로 장난 치는 게 허락된 사람은 오직 랜드 자신뿐이었다. 오늘날까지 사용하는 IBM의 줄무늬는 로고 분야에 오래도록 기억될 자산이 되었다.

폴 랜드, 1981
(상징적인 1972년 로고의
수수께끼 그림 문자 버전)

제라드 후에르타, 1977

AC/DC
글씨가 밴드를 상징하다

AC/DC는 헤비메탈 음악뿐만 아니라 로고로도 다른 밴드와 구별된다. 로고 디자이너는 레터링 아티스트인 제라드 후에르타Gerard Huerta였다. 그는 1976년 AC/DC와 처음 만났다. 그 자리에서 애틀랜틱 레코드Atlantic Records의 크리에이티브 디렉터 밥 데프린Bob Defrin은 이 호주 밴드가 미국에서 첫 발매할 〈AC/DC High Voltage〉라는 앨범 표지의 레터링 디자인을 부탁했다. 당시 초보 프리랜서였던 후에르타는 고압High Voltage이라는 앨범명을 그대로 풀어내는 방식을 택했다. "둥근 원에 번개처럼 생긴 글자를 넣었다. AC와 DC는 가운데를 향해 살짝 기울어지게 하고 앨범명도 함께 적었다." 번개무늬는 먼저 발매했던 호주 앨범에도 있었지만, 후에르타가 이를 훨씬 더 두드러지는 요소로 발전시켰다.

보통 음악 앨범에는 주제나 타이틀이 있다. 후에르타는 그것을 자신의 글자체로 해석했다. 그는 AC/DC의 다음 앨범인 〈Let There Be Rock〉의 레터링도 디자인했다. 성경 구절을 떠올리게 하는 이 앨범의 커버에서는 무대 위 밴드의 모습과 어두운 하늘 그리고 구름 사이로 밝게 빛나는 성스러운 햇빛을 표현했다. 후에르타의 스케치 중 하나는 기독교의 타이포그래피, 그중에서도 중세 시대 요하네스 구텐베르크Johannes Gutenberg가 만든 것으로 유명한 휴대용 성경의 타이포그래피를 밑바탕으로 했다. 후에르타는 몇 년 전 비슷한 아이디어를 기반으로 블루 오이스터 컬트Blue Oyester Cult라는 그룹을 위한 레터링도 제작했다. 그가 말하기를, 그때부터 조금 위협적인 느낌의 글씨를 골랐고 그것이 헤비메탈 레터링의 시초가 되었다고 한다. 이 로고는 제작된 이후 이 밴드와 관련한 모든 것에 쓰였다. AC/DC 로고는 신비주의에 종교적이기까지 한 밴드의 매력에도 크게 기여했다. 몇 세대가 지났는데도 팬들은 이 로고가 적힌 티셔츠를 사기 위해 기꺼이 20달러를 지불한다. "나는 당시 앨범 레터링을 만들어주고 충분한 대가를 받았다. 그들은 다음 앨범에서 다른 로고를 사용했다가 원래의 로고로 되돌아갔다." 후에르타의 원작은 그의 기록 보관소에 보관 중이다.

글자에 개성을 부여하다

21

Leica
시대의 산물

라이카 카메라의 워드마크는 유명하지만 디자이너는 알려져 있지 않다. 그러나 라이카의 로고는 오랜 세월 평가받으며 시대의 산물로 자연스레 자리 잡았다.

독일의 고정밀 현미경 제작자인 에른스트 라이츠Ernst Leitz는 1864년 옵티세스 인스티투트Optisches Institut의 동업자가 되었고, 1869년에는 광학 회사인 에른스트 라이츠 유한회사Ernst Leitz GmbH를 설립했다. 1920년 에른스트 사망 후, 사업을 물려받은 같은 이름의 아들은 1911년부터 휴대용 카메라 제작을 실험한 끝에 회사 생산품에 카메라를 포함시켰다. 라이카라는 이름은 라이츠 앞의 세 글자 'lei'와 카메라 앞의 두 글자 'ca'를 합친 것이었다. 에른스트는 '사인sign' 같은 글자체로 로고를 만들고 싶었던 듯하다. 몇 년 후 그 유명한 '빨간 점'과 잘 어울리는 글자체를 발견했고, 이는 라이카의 상징이 되었다. 2011년 라이카는 광고를 통해 1913년 이후 로고의 모양이 한 번도 바뀌지 않았음을 보여주었다.

사실 E. Leitz Wetzlar(E. 라이츠 베츨러)라고 불린 원래의 로고는 직사각형에 흑백으로 그려진 것이었다. 원 안에 글자가 들어간 버전은 1970년대가 되어서야 등장했다. 그때부터 원은 빨간색이었다. 라이카 로고의 폰트는 라이츠 로고의 기울어진 과감한 L자를 그대로 썼다. 1996년 마침내 이 빨간 점은 제품 로고가 아닌 회사의 로고로 처음 등장했다. 슈탄코프스키+뉴섹Stankowski+Duschek은 뻘간 점과 까만색 대문자로 쓴 라이카 글씨를 합쳐서 회사 로고를 만들었다. 1999년에는 라이카라는 글자가 있든 없든, 빨간 점이 회사를 상징하는 유일한 로고가 되었다. 활자 디자이너인 에릭 슈피커만Erik Spiekermann은 이렇게 말했다. "오늘날 라이카의 로고는 혁신과 품질의 상징이다. 제품은 브랜드이며, 브랜드는 곧 회사다." 정교하게 가꾼 브랜드는 세월이 흘러도 변치 않는 혁신과 품질에 기초한다. 그렇기에 여전히 라이카가 이미지메이킹의 선두에 있는 것이다.

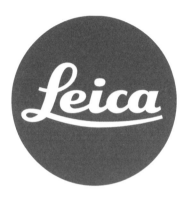

디자인 미상, 1913

THE MET

올프 올린스, 2016

THE MET
충돌과 축약

─────────── 기업이나 기관에서 이름을 축약해 쓰는 일은 흔하다. 주로 짧고 간단한 발음 · 서정적인 운율 · 편안함 · 받아들이기 쉬운 단순함 등은 신망 있는 조직의 현대화에 도움을 준다. 때로는 축약된 형식이 보기 더 좋거나 발음하기 쉽다.

뉴욕의 메트로폴리탄 미술관The Metropolitan Museum of Art은 뉴욕 문화 전통의 완벽한 본보기로, 1880년 5번가에 처음 개관했을 때부터 에콜 데 보자르 양식의 파사드와 고딕 복고 양식의 건축으로 눈길을 끌었다. 1971년부터 쓰인 미술관 로고는 고전 기하학적 도식과 로마체 'M'이 어우러졌다. 배경의 도식은 원래 레오나르도 다빈치Leonardo da Vinci와 작업했던 루카 파치올리Luca Pacioli가 디자인하고 르네상스 제도사들이 사용했던 것이다. 커다란 'M'자는 뉴욕 현대 미술관Museum of Modern Art(MoMA)과 휘트니 미술관Whitney Museum of American Art 현대적인 로고와 비교해 고전성에 초점을 맞추었음을 보여줬다. 그러나 2016년 소개된 새 로고는 비평가들에게 혹평을 들었다.

브랜드 컨설팅 회사인 울프 올린스Wolff Olins가 만든 이 마크는 '기분 전환' 정도의 변화가 아니라, 브랜드의 전면 개편과 새로운 그래픽 언어의 도입과 같았다. 대중의 눈길을 끌고자 한 새 워드마크는 두 묶음으로 나뉘어 보인다. 크기가 동일한 개별 단어 'THE'와 'MET'는 같은 수직선과 수평선을 공유한다. 빨간색으로 인쇄되는 두 단어를 두고 잡지 〈뉴욕New York〉은 "빨간 이층 버스가 갑자기 정차해 승객들이 한쪽으로 떠밀린 것처럼 보인다"고 혹평했다.

혹평에도 불구하고 이 마크는 미술관의 정체성을 그대로 이었다. 오래전부터 방문객들은 이 미술관을 '더 메트The MET'라고 불러왔기 때문이다. 서로 충돌한 듯한 또는 같이 묶어놓은 듯한 글자들은 사람들의 기억에 오래 새겨졌다. 고전적인 'M'자는 규격화된 진부함을 풍기는 반면, 새 로고는 영속성과 변화 모두를 표현한다.

V&A
사라진 조각

_____ 1952년 생산품 박물관The Museum of Manufactures이라는 이름으로 문을 연 빅토리아 앤드 앨버트 박물관The Victoria and Albert Museum은 영국의 미술과 디자인에서 의미 있는 역할을 해왔다. 1990년 펜타그램 런던Pentagram London의 공동 설립자 앨런 플레처Alan Fletcher는 박물관의 과거와 현재를 연결한다는 의미를 담아 알아보기 쉬운 로고를 디자인했다. 수년간 터무니없이 많은 아이덴티티 마크를 만들어온 박물관은 전체를 아우를 수 있는 단 하나의 새로운 로고를 의뢰하게 된 것이다. 디자인은 세 개의 문자 'V&A'로 구성되어야 하며 '기능적이고, 유행을 타지 않으며, 기억하기 쉽고, 적절해야 한다'고 간략히 규정했다.

앨런 플레처가 선택한 타이포그래피는 200년 전 이탈리아 파르마의 지암바티스타 보도니Giambattista Bodoni가 만든 보도니 서체를 사용한 것으로, 현대적 미감을 지닌 고전성을 반영한다. 또한 박물관의 이미지와 맞는 세련되고 우아한 존재감을 드러낸다.

플레처는 서체를 약간 수정했다. 'A'의 왼쪽 획 하나를 없앤 것이다. 이런 작지만 기발한 아이디어는 로고에 매우 흥미로운 개성을 부여한다. 플레처는 보는 사람의 기대감을 살짝 비틀어 연상 기호의 역할을 하는 로고로 단순한 장난을 쳤다. 처음에 로고는 보통의 'V'와 'A'로 보이지만, 곧 사람들은 여기에 무언가 빠졌다는 걸 깨닫게 된다. 하지만 자연스레 사람의 눈이 그 빈 공간을 채운다.

로고가 효과적이려면 나타내는 바가 명료한 상징이어야 한다. 빅토리아 앤드 앨버트 박물관 로고의 고전적이지만 엄격하지 않은 모습이 바로 그런 경우다. 플레처는 현란하지는 않지만 상징하는 바를 은은하게 드러내는 로고를 디자인했다. 언뜻 고전적이지만 실은 현대적인 모노그램이다. V&A와 관련한 수많은 광고와 책자에 이 로고가 사용되었다는 사실만 보아도 플레처의 로고가 성공했음을 증명한다.

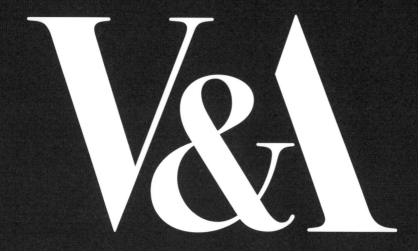

앨런 플레처/펜타그램 런던, 1990

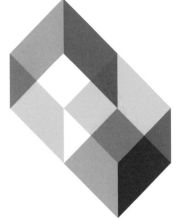

THECOOPERUNION

스티븐 도일, 2009

The Cooper Union
추상적으로 미래를 포용하다

_____ 2009년 쿠퍼유니온대학은 프리츠커 건축상을 받은 톰 메인Thom Mayne이 디자인한 쿠퍼 스퀘어Cooper Square라는 각진 건물을 개관했다. 이와 동시에 쿠퍼유니온은 로고에도 그들만의 신선한 아이덴티티를 담기로 했다. 그래픽 디자이너이자 쿠퍼유니온대학 졸업생인 스티븐 도일Stephen Doyle은 대학의 역사와 전통, 문화를 표현하고 미래를 포용함과 동시에 새로 만들어진 건물의 형태와 유기성 있는 로고를 제작했다. 로고는 움직이지만 명료하고, 추상적이지만 재미있는 마크로 완성되었다.

도일은 로고를 통해 건축·미술·공과 대학 세 분야를 상징해야 했다. 아울러 한 아이콘에 과학과 예술, 즉 '뇌의 양면'을 표현해야 했다. 그는 낡은 학교 로고의 망령을 쫓아내는 작업부터 시작했다. 먼저 예술과 과학의 교집합을 나타내기 위해 빛과 투명도를 이용했다. 또한 자신만의 상상력을 표현하고자 디지털 소프트웨어의 도움을 받았다. 그 덕에 'C'와 'U' 글자가 계속 변화하는 형태를 만들 수 있었다. 완성된 로고는 글자로 된 기준점에서 움직이기 시작한다. 원색이면서 투명한 도형이 겹쳐졌다 흩어지며 추상적인 형태로 변하다가, 장난감 연과 꼭 닮은 3차원 상자가 '더 쿠퍼유니온' 글자 위로 떠오른다. 뚫린 면과 막힌 면이 동시에 존재하는 이 상자는 중력에서 자유로운 상상력과 장난기를 보여준다.

도일의 로고는 비이성적일 정도로 이성적이다. 각 색깔은 쿠퍼유니온을 구성하는 세 단과 대학을, 두 가지 형태(C와 U)는 과학과 예술을 상징하는 것으로 보인다. "하지만 그것들은 단순히 미학적으로 즐거움을 주기도 한다"라고 도일은 말한다. 로고는 쿠퍼유니온 웹사이트에 올리려고 디자인되었지만 그렇지 않을 때에도 (인쇄물에 쓰일 때에도) 병렬된 색이 깜빡이는 효과를 줘서 보는 것만으로도 재미를 준다. 'CU' 글자가 완벽한 추상적 형태로 변하는 걸 보면 미소를 짓지 않을 수 없다.

ebay

디지털 자극

 1990년대 인터넷이 사람들의 삶을 변화시키기 시작했을 때 그 변화의 중심에는 이베이도 있었디. 무엇이든 사고팔고 경매할 수 있는 온라인 시장, 이베이의 설립자 피에르 오미디야르Pierre Omidyar는 원래 에코 베이 테크놀로지 그룹Echo Bay Technology Group이라는 이름을 사용했다. 하지만 에코 베이 도메인이 이미 팔린 걸 알고, 줄여서 이베이ebay라는 이름의 웹사이트를 만들게 되었다. 활기 넘치고 원색적인 '이베이 컬러'를 쓰고 글자끼리 겹쳐 만든 로고는 17년 동안 유지되었다. 이베이의 회장인 데빈 위니그Devin Wenig는 〈애드위크Adweek〉를 통해 "이베이의 로고는 일관성 있고 다양한 이베이 커뮤니티를 상징한다"고 말했다. 〈애드위크〉는 이 로고가 '심각하게 못생겼지만' 알아보기 쉬운 아이콘이라고 평가했다.

 2012년에는 로고가 아주 미세하게 수정되었다. 디자인 컨설팅 회사 리핀콧Lippincott은 소문자 산세리프체를 이용해 디자인을 단정하게 했다. 이 변화를 두고 〈애드위크〉는 이렇게 평가했다. "로고 색을 부드럽게 바꾼 데에는 은유적인 의미가 있다. 유선형의 글자체 또한 '더 깔끔하고 현대적이며 일관된 경험'을 제공하겠다는 회사의 의지를 구현한다." 대중은 새로운 마크를 금방 받아들였다. 기본 요소의 친숙함은 충성 고객들에게 혼란을 주지 않았다. 색 조합을 유지하면서 겹쳤던 글자를 떼어놓는 것만으로 환기 효과가 있었다. 또한 초창기 디지털 개척자에서 세계 무대에서 활약하는 성공한 디지털 브랜드로 성장해도 크게 번하지 않있음을 보여주었다.

 폴 랜드는 고유의 신비스러움이 있는 로고들을 '행운의 부적'이라고 생각했다. 그리고 "소비자의 충성도가 변덕스럽기만 한 급변하는 디지털 세상에서는 특히나 그 '행운의 상징'을 함부로 건드려서는 안 된다"는 걸 알았다. 이베이의 대표들은 이베이 시장에서의 구매와 판매를 돕는 수단이 새로워지고, 매물 또한 새로워진다는 사실을 표현하려면 이미 신뢰가 증명된 로고라도 재정의해야 함을 깨달았다.

ebay®

글자에 개성을 부여하다

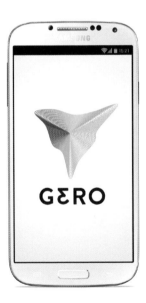

GERO Health
끝없이 생성되는 생명의 나무

_____ 게로GERO는 2013년에 출발한 러시아의 생명공학 건강관리 스타트업 기업이다. 사용자의 일상 활동을 분석해 일찍 노화 관련 질병을 찾아낼 수 있도록 모델을 적용하는 새로운 디지털 기술을 개발했다.

베를린에 본사를 둔 디자인 컨설팅 회사 싱크 모토think moto는 유연한 시각적 아이덴티티를 개발했다. 그때그때 변하는 추상적인 '생명의 나무'를 만들기 위해 사용자의 운동 데이터를 기반으로 새롭게 생성되는 로고를 만든 것이다. 조형적 형태는 수학에서 총합 기호로 사용되는 그리스 문자 시그마를 연상시킨다. "사실 그 로고는 게로 커뮤니티로부터 받은 모든 데이터들의 총합이기도 하다." 싱크 모토의 마르코 스파이스Marco Spies의 말이다.

초기 전략 단계에서 싱크 모토는 세 가지 핵심 특성을 발전시켰다. 몸과 마음·사람과 사람을 연결하는 '연관성'·모든 상황에서 창조적이고 영리하게 행동하는 '독창성'·과학적 '정밀성'이다. 이 세 가지를 기반으로 로고의 외형을 만들었다. 그리고 세 개의 축이 있는 별은 핵심 이미지로 생명의 나무라는 신화적 상징도 암시한다. 로고는 맨 처음 종이 견본으로 만들어진 후 코딩 과정을 거쳤다.

로고에서 보이는 세 개의 축은 게로 커뮤니티의 활동과 앱을 통해 만들어진 각 개인의 활동을 반영해 끊임없이 움직인다. 각 축은 실제 공간축(x·y·z) 각각에 실시간으로 대응한다. 색깔 또한 게로 커뮤니티로 측정한 개인의 전반적인 건강 상태(예컨대 스트레스·컨디션·나이)를 기반으로 만들어진다. 싱크 모토는 로고와 더불어 사용자 개인의 건강 상태를 모니터링하는 모바일 앱에 사용될 UX와 UI도 개발했다. 이 프로젝트의 성공을 위해서는 기술력이 필수였기에, 헌신적이고 열정 넘치는 엔지니어와 수학자 다수가 프로젝트에 참여했다.

Help Remedies
단순한 디자인을 통한 두통 완화

The logo design idea book

뉴욕의 제약 스타트업 회사 헬프 레메디스Help Remedies, Inc.가 2012년 단일 성분에 처방전이 필요 없는 '미니멀'한 약품을 출시했다. 수면제나 진통제는 색소나 코팅제, 그 외 유해한 성분이 전혀 들어가지 않는다. 각 상품은 알약 하나에 단 한 가지 유효 성분만 포함한다. 공동 창업자 리처드 파인Richard Fine과 네이선 프랭크Nathan Frank는 이렇게 말한다. "우리는 의료 전반을 더 단순하고, 더 친근하고, 더 인간적으로 만들어야 한다고 생각했다."

이런 목표를 달성하기 위해 '헬프 레메디스'라는 특색 없는 이름을 확실히 눈에 띄게 하기 위해 독특한 로고를 선택했다. 간단한 소문자 'help'는 패키지에 반드시 넣기로 했다. 그리고 브랜드 네임 대신 이해하기 쉬운 문장, 예를 들어 '두통이 있어요.' '잠이 오지 않아요' 등을 모두 같은 서체로 넣는 방향이었다. 독립 디자인 회사 펄피셔Pearlfisher는 모든 제품을 납작하고 하얀색의 질감을 살린 케이스 안에 넣는 획기적인 디자인을 내놓았다. 그리고 케이스에 경첩을 달아 여닫을 때 딸깍 소리가 나게 했다. 서로 구별되는 다른 색깔로 약 종류와 증상을 표시하고, 안에 든 알약의 모양을 케이스 겉의 볼록한 질감으로 만들었다. 기존 의약품 포장과는 사뭇 다르지만, 같은 브랜드 제품끼리는 일관성이 있었다.

펄피셔의 크리에이티브 디렉터 해미시 캠벨Hamish Campbell은 이렇게 말했다. "우리는 쓰레기를 없애고 우리가 만드는 모든 것의 환경적 영향을 줄이기 위해 전념하고 있다." 헬프 레메디스는 신상품 출시 마케팅의 일환으로 '테이크 레스Take Less(덜어내자)' 캠페인을 시작했고, 펄피셔의 새로운 패키지는 안전과 배려라는 이미지를 떠올리게 했다. 이는 대형 약국에서 약을 팔 때 내세우는 장점으로서는 새로운 것이었다. 디자인 변화 이후 판매량이 1,000퍼센트 증가했다. 헬프 레머디스는 브랜드를 중심으로 더 폭넓은 가치를 창출하겠다는 목표를 달성했다.

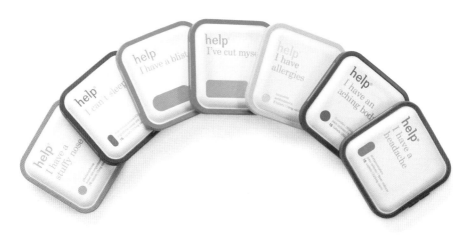

펄피셔, 2008

HEADLINE

맥파이 스튜디오, 2016

Headline Publishing
숨겨진 힘의 외침

_____ 로고 안에 그래픽이나 알파벳 요소가 숨어 있어서, 그것이 기억을 떠올리게 하는 연상 기호 역할을 한다면 그래픽 디자이너에게나 보는 사람들에게나 특별한 선물이 될 것이다. 페덱스FedEx(112쪽 참조)가 로고 안에 숨겨진 화살표로 이런 효과를 누리고 있으며, 로고 업계에서도 큰 관심을 받았다. 하지만 헤드라인 퍼블리싱 그룹Headline Publishing Group의 워드마크는 이러한 착시에 특별한 마침표를 찍는다. 처음에 'H' 모양은 그저 단순한 대문자 'H'로 보인다. 하지만 숨은 그림을 제대로 보면 단순한 'H'가 아닌, 검은 배경 속에 숨은 느낌표로만 보인다. 이런 효과는 종이 쇼핑백에 로고를 사용했을 때 극대화된다.

1986년 설립된 영국 출판사 헤드라인 퍼블리싱 그룹은 창립 30주년 기념을 위해 로고 제작을 의뢰했다. 대담하고, 논쟁의 여지가 있을 정도로 건축적이며, 크로스바가 아주 낮게 위치한 'H'는 선명한 느낌표처럼 보인다. 이 로고는 자칭 '현대적이고 활기찬 출판사 성격'에 걸맞게 제작되었다. 한편으로는 2015년 출판사 사무실을 런던의 카멜라이트 하우스Carmelite House로 이전했는데, 이 콘크리트와 유리 구조의 새 건물을 본떠 새 로고를 만든 것이라는 해석도 있다.

헤드라인 퍼블리싱 그룹의 아트 디렉터 패트릭 인솔Patrick Insole은 〈더 북셀러 The Bookseller〉에서 이렇게 말했다. "우리는 헤드라인 퍼블리싱을 위해 열정·에너지·자부심을 담아낸 대담하고 원색적인 새 로고를 만들고 싶었다." 그리하여 런던에 본사를 둔 혁신적인 브랜드 컨설팅 회사, 맥파이 스튜디오Magpie Studio와 협력해 '우리만의 독특한 비전과 상업적 재미, 두 가지 모두 멋지게 반영한 자신감 있고 뚜렷한 새로운 정체성'을 담은 로고를 만들어냈다.

로고에 요구하는 점이 너무 많기는 했지만, 이 출판사의 야망을 고취하고 축약하기 위한 로고 디자인을 완성했다. 인솔은 말했다. "지난 30년은 굉장히 좋았다. 우리의 새로운 모습이 새로운 챕터의 시작을 알린다."

글자에 개성을 부여하다

Virto
서체로 보여주는 미래

_____ 부동산 자산 관리 회사인 악시아레 파트리모니오Axiare Patrimonio는 현재 인모빌리아리아 콜로니얼Inmobiliaria Colonial이 소유한 비르토 빌딩Virto Building을 개발했다. 비르토는 스페인 최초로 사무실 전체에 최첨단 가상 비서 시스템을 채용한 기업용 사무 공간이다. 음성 인식 앱 · 터치스크린 · 동작 제어 스캐너를 갖춘 지능형 디지털 시스템이다. 사용자들은 각자 스마트폰을 통해 직장 내 무수한 가상 서비스에 접근할 수 있다. 그리고 이 기술은 악시아레 자체 혁신 연구실인 악시아레 R+d+i가 개발했다.

비트로의 브랜드화 작업은 섬마SUMMA가 진행했다. 그들은 (가상이라는 느낌을 주도록) 건물 이름의 고안부터 시작했다. 이후 건물의 아이덴티티를 구축하고, 매력적인 워드마크를 만들었으며, 그것이 디지털화되어 전달될 때의 모습까지 감독하는 등 처음부터 끝까지 전략을 세우고 일을 추진했다. '호화롭거나 미래적인 최첨단 업무 공간'이라는 개념에 초점을 맞추기보다는, '기술적 진보와 혜택이 건물을 사용하는 모든 사람의 삶의 질을 증진시키는가'에 주목했다. 또한 이 건물은 세계에서 가장 앞선 기업들의 이목을 끌어야 했기에 그들의 가치와 문화에 부합하는 브랜드로 만들어야 했다. 최첨단 브랜드로 말이다.

비트로의 로고와 그 외 보조 도구들은 스페인의 화가이자 조각가인 파블로 팔라주엘로Pablo Palazuelo의 작품 형태에서 엉감을 얻었다. 팔라주엘로는 자연의 유기적인 리듬을 조형 미술로 옮기려고 한 21세기 미술 사조, 트랜스 지오메트리아Trans-geometría를 구현하려고 노력했다. 이 철학은 건물의 전면과 내부 디자인에도 영향을 미쳤다. 섬마는 건축 양식에 기업 아이덴티티를 녹여낸 것처럼 그래픽 디자인에도 건축 양식의 느낌을 표현하고자 했다. 사용하는 서체에도 건물의 분위기가 반영되길 원했다. 디자이너들은 팔라주엘로의 변화하는 선의 리듬을 바탕으로 유동적 로고를 만들었다. 이 로고는 건물뿐만 아니라 건물을 채우는 인공 지능까지, 모든 디자인 요소에 효과적으로 사용되었다.

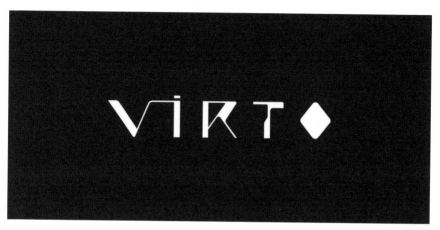

섬마, 2017

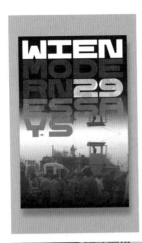
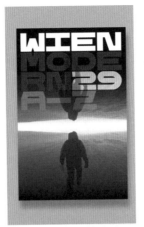
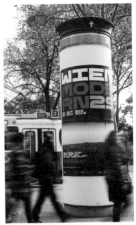

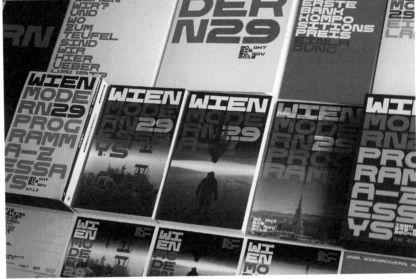

Wien Modern
끊임없이 변화하는 타이포그래피

빈 모던Wien Modern은 1988년 이탈리아의 지휘자 클라우디오 아바도 Claudio Abbado가 빈의 전통 음악계에 활력을 불어넣기 위해 설립한 오스트리아의 연례 음악 축제다. 이 축제에는 클래식·아방가르드·전자음악뿐만 아니라 춤·공연·그 외 여러 형태의 시각 매체가 등장한다. 2016년에는 '마지막 질문The Final Question'이라는 주제로 빈 전역의 21개 장소에서 88가지의 행사를 열었다. 빈 필하모닉부터 대담한 솔로 리사이틀·런던 재즈 작곡가 관현악단·우연성 음악(불확정성의 음악)의 선구자·세계 초연에 이르기까지, 이 음악 행사는 기념비적이다. 2016년 빈 모던은 펜타그램 베를린Pentagram Berlin 팀이 디자인한 새로운 아이덴티티와 맞춤형 서체도 선보였다.

펜타그램은 기존 상징 색인 빨간색만 빼고 빈 모던을 완전히 새롭게 재해석했다. 전체적인 아이덴티티의 골조 역할을 한 것은 이 축제를 위해 특별히 만든 독특한 서체였다. 모든 글자 폭이 일정한 모노스페이스 서체로 쓰인 '빈 모던' 로고는 포스터와 출판물 등을 포함한 전 인쇄물과 디지털 플랫폼에 사용되었다. 펜타그램 베를린의 유스투스 욀러Justus Oehler는 이렇게 설명한다. "로고에 사용된 폰트는 기하학적 패턴을 만들어낸다. 이는 현대 음악을 탐구하고자 하는 이 축제의 정신을 표현한다." 모노스페이스 폰트는 각각의 글자가 동일한 수평 공간을 차지하는 서체 또는 '활자 가족'이다. 그렇기에 이보다 더 흔히 사용하는, 글자마다 서로 다른 폭의 가변폭 폰트와는 완전히 다르다.

펜타그램은 모듈 방식으로 적용할 수 있게 기울어진 서체도 만들었다. 모노스페이스 폰트는 일러스트레이션처럼 보이지만 가독성도 좋다. 이 로고는 고정되지 않고 끊임없이 변한다. 한 줄, 두 줄, 셋, 넷, 심지어 다섯 줄로 적어도, 다른 정보와 결합해도, 이 새로운 서체로 적으면 하나의 이름이 된다. 욀러의 말이다. "이런 식이라면 모든 제목과 주제가 다 그래픽 이미지로 보일 수 있다."

Restaurant du Cercle
de la Voile de Neuchâtel
클리셰 없이 표현한 바다

_____ 어업이나 해양 테마 제품, 특히나 해산물 레스토랑 로고를 만들 때 디자이너는 (고객들까지도) 의심의 여지없이 고정관념에 의존하게 된다. 그래서 메뉴판이나 다양한 물품에 물고기 · 조개 · 갈매기 · 깃발 · 배 · 구명구 · 인어 등을 새겨 넣는다.

스위스 라쇼드퐁과 뇌샤텔에서 활동하는 디자인 에이전시 수페로Supero는 요트 클럽 레스토랑인 레스토랑 뒤 세르클 드 라 부알 드 뇌샤텔Restaurant du Cercle de la Voile de Neuchâtel(이하 세르클 레스토랑)로부터 로고와 메뉴 디자인을 의뢰받았다. 세흐클 레스토랑은 바다와 관련된 진부한 클리셰는 피하고 타이포그래피만으로 절묘하게 바다 느낌을 주는 디자인을 요구했다. 수페로는 레스토랑 이름에 여러 차례 등장하는 알파벳 'e'에서 우연히 해답을 찾았다. 물결치는 'E'는 바람에 나부끼는 깃발과 닮기도 했지만, 그보다도 바다의 출렁이는 파도를 더 명백하게 암시한다.

검은색과 흰색은 전형적으로 바다를 나타내는 색이 아니지만, 신중하게 선택한 색이었다. 대신 식탁에 까는 플레이트 매트에 파란색을 사용했다(여기에 커다란 E만 단독으로 넣어 접시가 물 위에 떠 있는 느낌을 의도했다). 이 파도 무늬는 요트 클럽의 특별 이벤트 포스터나 소책자에도 브랜드 표시를 위해 사용되었다. 그리고 이런 경우에는 각각의 E 방향을 서로 다르게 배치했다.

굉장히 단순하고 소박한 물결무늬 E 모티프는 그 자체로 꽤나 긴 레스토랑 이름을 대체해주지는 못할 것이다. 하지만 그래픽적으로 간략한 상징이 필요할 때 이 방법은 상당히 효과적인 선택지가 될 수 있음을 보여준다.

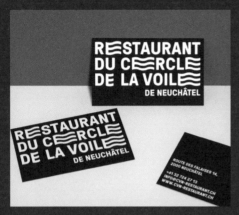

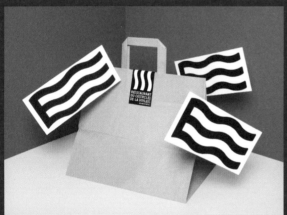

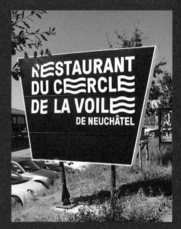

수페로, 2016

기억에 남는
모노그램을 개발하다

—

Crane&Co. / Obama / Volvo / Riot

Crane&Co.
동심원의 복잡성을 이용하다

_____ 루이스 필리Louise Fili는 모노그램 디자인에 재능이 있는 디자이너다. 그가 말하길, "디자인 초기에는 언제나 시작부터 잘못된 것처럼 보인다." 하지만 완성되면 글자들이 서로 조화롭게 어울리면서 일말의 논쟁거리도 허락하지 않는다.

크레인 앤드 코Crane&Co.는 8대를 이어 내려오는 뉴잉글랜드 제지 회사로 좋은 품질과 정교한 장인 정신을 자랑한다. 이 회사는 다양한 플랫폼 · 생산품 · 재료 등에 사용할 모노그램이 필요했다. 로고는 크레인의 긴 역사를 아우르는 동시에 진보적이고 호화로운 브랜드라는 현 상황도 대변해야 했다. 필리는 완전히 새로운 로고타이프를 제안했다. "낡은 신발에 어울려 입을 거라면 누가 새 드레스를 사려 할까요?" 트라얀 서체로 단순히 길게 늘여 쓰기만 했던 기존 로고타이프는 모노그램과 결합하기 위해 수정이 필요했다. 게다가 필리는 어떻게 해야 모노그램이 '제작자인(印)' 역할을 할지 고민했다. 한 브랜드의 상징으로 쉽게 인지할 수 있는 아이콘 같은 로고가 필요했기 때문이다.

필리는 네 가지 이니셜 조합 중 하나를 선택했다. 첫 번째는 C&Co, 두 번째는 CCo, 세 번째는 C&CC, 네 번째는 CC&이었다. 크레인 제지 회사가 위치한 후사토닉강에서 영감을 얻어 자연스럽게 흐르는 듯 포개진 'C'와 앰퍼샌드를 만들었다. 각각의 옵션은 각기 부합하는 로고타이프로 선보였으며, 그 무엇도 현재 사용되는 로고와 근본적으로 크게 다르진 않았다. 필리는 말했다. "하지만 새로운 우아함의 자각이 모든 차이를 만들어냈다."

필리는 크레인 앤드 코에 모노그램을 제시하고 합의까지 힘든 시간을 거쳤다. 자신의 작업실에서 미팅을 했을 때는 최종 결정까지 아무도 나갈 수 없다며 필리가 회사 사람들을 '겁주기도' 했다. 필리는 선택된 로고를 뽐내며 말했다. "우리는 비밀 투표를 했고, 이 로고가 만장일치로 선택됐다."

루이스 필리, 2015

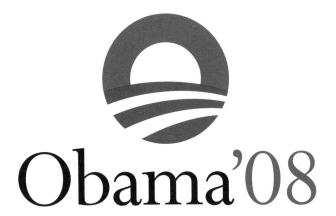

솔 센더, 2008

Obama
대통령의 브랜드

_____ 버락 오바마는 미국 대통령 선거에서 두 차례 승리했다. 또한 그는 디자인 경쟁에서도 두 차례 모두 승리했다. 그의 선거 운동 진영에서는 잘 어울리는 그래픽이 있으면 선거에 도움이 되겠다고 판단했고 (그의 선거 운동 모토이기도 했던) '변화'를 암시하기 위해 현대적인 느낌의 타이포그래피를 사용하기를 원했다. 지금까지 미국에서 선출직에 도전한 사람들 가운데 재미있고 획기적인 브랜드 포맷을 보여준 이는 없었다. 전통적인 서체와 빨강 · 하양 · 파랑의 조합, 별이나 줄무늬 같은 미국 국기의 애국적인 요소를 강조한 것들뿐이었다. 왕관에 박힌 보석과 같은 이미지를 주는 오바마의 'O'는 현 상황에 대한 도전이었고, 더 나아가 새로운 시대의 떠오르는 태양을 상징하기도 했다.

2008년 오리지널 로고를 디자인한 솔 센더Sol Sender는 맨 처음 일차적으로 일고 여덟 가지 정도의 시안을 만들었고, 최종적으로 선택된 것도 이 중 하나였다고 말했다. 그 후 내부적인 2차 디자인 개발을 거치며 로고는 매우 빠른 속도로 완성되었다. 전체 과정이 2주도 채 걸리지 않았다.

'O' 로고가 후보자를 당선시킨 것은 아니지만, 변화를 시도한 것만은 분명하다. 확실히 최근 들어 선거전에 이전보다 현대적인 서체와 부드러운 색조가 나타나고 있다. 그러나 오바마의 이 로고가 선거판 그래픽에 주로 보이던 클리셰를 바꿔놓았는지 아닌지는 좀 더 시간이 지나봐야 알 수 있을 것이다.

많은 사람이 기본 설계 과정에서부터 선택한 정교한 타이포그래피도 칭찬했다. 특히 (센더가 활용하지는 않았지만) 토비어스 프리어 존스Tobias Frere-Jones가 디자인한 고담 서체를 지속적으로 사용한 것도 오바마 브랜드의 효과를 증폭했다. 정치적인 메시지를 일관되게 브랜드화하는 일은 엄청나게 어렵다. 결과적으로 오바마 캠프의 그래픽은 다른 것들보다 확실히 두드러졌다. 정권이 끝난 지금까지도 뛰어난 브랜드화의 흔한 예로 회자될 정도다.

Volvo
전통과 자존심을 드러내다

자동차 엠블럼은 독특한 종류의 로고다. 자동차 회사의 전통 · 명성 · 목적을 나타내거나 럭셔리 · 스포츠 · 투어 등 특정 모델의 용도를 구별하는 역할을 하며 가문의 문장이 새겨진 방패의 현대 버전이라고 할 수 있다. 자동차를 자랑스럽게 여기는 주인에게 엠블럼은 신성하기까지 하다.

디자이너 미상인 볼보Volvo 로고의 핵심 요소는 1927년 회사가 설립된 이후로 거의 변하지 않았다. 볼보라는 이름은 '구르다'라는 뜻의 라틴어 동사 'volvere'에서 유래한 것으로, 움직임을 나타낸다. 이 이름은 발음이나 철자도 쉽다. 은색 원과 대각선 우측 상단을 가리키는 화살표 마크는 철을 뜻하는 고대 화학 기호다. 또한 로마의 전쟁 신인 마르스의 창과 방패를 나타내기도 한다.

볼보의 엠블럼은 영웅 · 권력 · 힘을 상징한다고 볼 수 있다. 또한 이 엠블럼은 스웨덴의 탄탄한 철강 산업을 의미한다. 라디에이터 그릴을 가로지르는 대각선 줄무늬 역시 볼보 아이덴티티의 필수 요소이며 1927년 만들어진 첫 차에서부터 사용되었다. 원래는 크롬 엠블럼을 제자리에 고정하는 용도였지만 점차 장식 요소가 되었다. 오늘날까지 이 엠블럼과 대각선 줄무늬는 먼 거리에서도 볼보와 다른 브랜드 차량을 쉽게 구별할 수 있게 한다.

1927년 이후 볼보의 엠블럼은 그들의 핵심 가치, 즉 우수한 품질 · 안전 · 환경 보호 등을 반영하거나 강조하기 위해 종종 새롭게 바뀌거나 현대화되었다. 오늘날에는 자동차에 부착되는 것에 그치지 않고 광고 · 소책자 · 문구류 · 인터넷 사이트 · 그 외 상품에도 주요 상징으로 이용되고 있다.

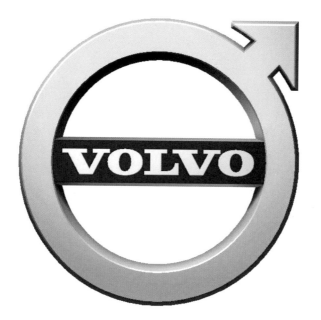

스토홀름 디자인 랩, 2014년에 재디자인

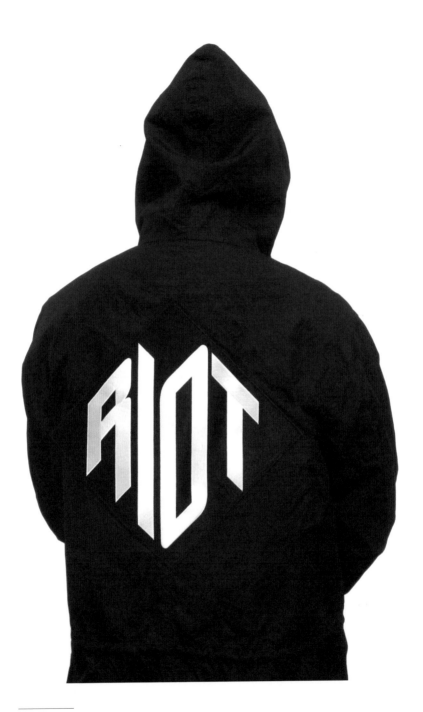

네빌 브로디, 2014

Riot
힘이 넘치는 네 글자

<u> </u> 워드마크를 만들 때는 맞춤 글자도 함께 만드는 것이 보통이다. 이미 존재하는 서체를 써도 괜찮지만, 그럴 경우 이는 맞춤 양복 대신 기성복을 사는 것과 비슷한 느낌이라고 할 수 있다. 패션 상표가 성공하려면 독특해야 한다. 특히 의류는 질보다 브랜드 네임을 보고 구매하는 경우가 많아서 의류 시장에서의 로고는 반드시 경쟁사의 로고보다 눈에 띄어야 한다(그 회사가 특정 장르나 스타일을 따른다 해도 말이다).

네빌 브로디Neville Brody가 디자인한 슈프림Supreme의 서브 브랜드 라이엇Riot의 로고는 매우 놀라운 패션 포인트다. 이 로고는 디자이너가 좋아하는 러시아 구성주의 디자인을 현대적인 맥락으로 재해석한 것이다. 모서리를 다듬은 산세리프체 글자를 다이아몬드 형태 안에 집어넣고, 하얀 바탕에 검정, 빨강 바탕에 하얀색으로 표현한 라이엇 로고는 기하학과 비대칭 디자인의 시각적 융합이라고 할 수 있다.

패션 브랜드 로고처럼 수명이 짧은 로고를 만들 때는 시의적절해 보이면서 유행을 타지 않도록 염두에 두어야 한다. 즉 단순함은 미덕이요, 대담함은 필수라는 의미다. 라이엇 로고에서는 크기도 기능을 한다. 표지판을 가득 채운 '정지stop' 표시처럼 'RIOT'이라는 글자가 공간을 가득 채운다. 브로디는 새로운 것과 오래된 것, 현재와 과거 사이에서 적절한 균형을 찾았다.

묵직한 무게가 실린
상징을 만들다

—

Windows / Qatar / CVS Health / 23andMe

Windows

스크린을 암시하는 은유

_____ 2012년 펜타그램 뉴욕Pentagram New York의 파트너, 폴라 셰어Paula Scher는
'윈도우 운영 체제의 완벽한 쇄신'이라는 윈도우 8Window 8의 로고를 만들었다. 처음 만남에서
셰어는 본질적인 질문을 던졌다. "브랜드 네임이 윈도우인데 왜 깃발을 사용했죠?"

예전 로고가 깃발로 보인다는 사실, 더 이상 깃발은 필요 없다는 사실을 모두
인정했다. 예전 로고는 저해상도 그래픽 시대에 만들어졌다. 원래 창문을 표현하
려던 상자는 펄럭이는 깃발이 돼버렸다.

펜타그램 뉴욕은 창문을 표현하려던 애초의 의도를 새 로고에 다시 가져다 썼
다. 윈도우는 스크린과 시스템을 통해 세상을 바라보는 은유이자, '기술에 대한
새로운 관점'인 브랜드다. 윈도우 8 로고는 익숙한 4색 기호 대신 현대적인 기하
학 형태로 표현되었다. 이는 윈도우 7 폰Window 7 phones에 사용되는 마이크로소프
트 메트로 디자인 랭귀지Microsoft Metro design language를 반영하는 브랜드의 새로운 관
점을 보여주는 것이기도 했다. 애플Apple과 비교했을 때 마이크로소프트사의 제
품 · 그래픽 · 사용자 인터페이스 특유의 다소 복잡하고 번거로운 그래픽 구성을
단순화했다. 스위스 타이포그래피 양식, 즉 국제 타이포그래피 양식에 영향을 받
은 윈도우 8의 디자인 원칙은 깔끔한 선과 형태 · 타이포그래피 · 대담하고 차분
한 색이었다. 창문의 은유는 적절했다. 셰어와 마이크로소프트는 새 로고로 세상
을 향한 창문을 열겠다는 뜻을 알리기 위해 노력했다. 4색 상징은 현대적인 기하
학 형태로 바뀌어 마이크로소프트 브랜드가 겨냥하는 사용 편의성을 표현하게 되
었다.

원근법을 사용한 것도 효과가 좋았다. 마이크로소프트의 윈도우 사용자 경험
담당 수석 디렉터, 샘 모로Sam Moreau는 이렇게 말했다. "마이크로소프트의 제품은
누구에게든 자신만의 관점에서 목표를 달성하게 하는 도구가 되는 것이다."

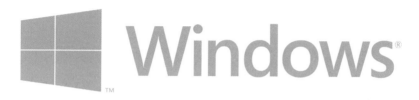

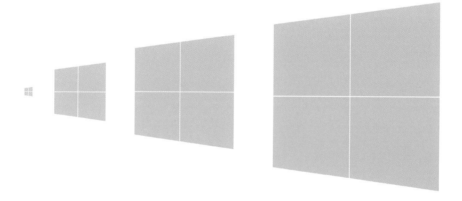

펜타그램 뉴욕,
(폴라 셰어), 2012

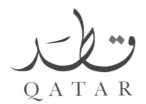

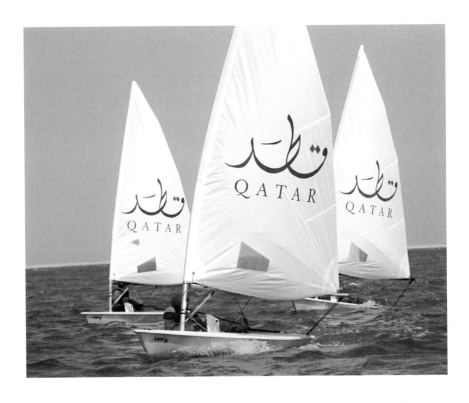

타렉 아트리시, 2003~2004

Qatar
패턴으로 사용된 아랍어

_____ 2000년대 초반 서구 디자인계는 독특한 아랍 문자와 타이포그래피에 새로운 관심을 갖기 시작했다. 레바논에서 태어나고 네덜란드에서 활동하던 타렉 아트리시Tarek Atrissi는 아라비안 디자인 르네상스의 선구자 중 한 명이다. 그는 온라인 커뮤니티를 만들어 자신이 새롭게 디자인한 아랍어 서체를 대중에게 무료로 공개하기도 했다. 2003년 그는 예상하지 못한 의뢰를 받았다. 바로 한 국가를 위한 브랜드를 만드는 일이었다.

카타르 관광청은 부유한 아랍 국가를 표현할 그래픽 아이덴티티를 원했다. 주변 국가나 전 세계를 상대로 매력적인 관광지로서 카타르를 홍보할 목적이었다. 디자인을 바탕으로 한 국가 브랜드화는 페르시아만 국가 중에서는 최초의 시도였다. 디자인 · 전체 브랜드 비주얼 가이드라인 · 홍보 인쇄물 · 디지털 및 웹사이트 구성 요소 · 광고 캠페인 등이 포함되었다. 아트리시는 말했다. "국가의 아이덴티티를 디자인한다는 것은 디자이너가 할 수 있는 가장 모험적이고 독특한 프로젝트 중 하나일 것이다. (…) 한 나라의 문화와 이미지가 단 하나의 시각적 아이덴티티로 집약될 수 있을까?"

아트리시가 만들어낸 결과는 단순했지만, 우아하게 흐르는 듯한 필기체로 표현된 로고는 아랍어의 풍부한 캘리그래피 헤리티지에서 영감을 얻은 것이었다. 아랍어로 'Qatar'를 혁신적인 캘리그래피를 통해 미니멀하게 표현했고, 전통적인 베스커빌 서체로 이름을 한 번 더 적어 강조했다. 아랍어를 읽는 사람에게 이 로고는 한 국가의 시각적 상징이었다.

책에 소개된 깃들은 타렉 아트리시 디자인Tarek Atrissi Design이 작업한 그래픽 아이덴티티의 일부다. 그가 만들어낸 아이덴티티는 국가 브랜드 분야의 사례연구가 되었다. 이 프로젝트에 쓰인 미니멀한 그래픽은 이후 아랍 국가권의 대규모 정부 프로젝트에 긍정적인 영향을 미쳤다.

CVS Health
브랜드에 활기를 불어넣는 묵직한 하트

 CVS 케어마크CVS Caremark Corporation는 2016년 CVS 헬스CVS Health로 사명을 바꾸면서 '건강이 모든 것Health is Everything'이라는 태그가 붙은 새로운 로고를 선보였다. 뉴욕에 본사를 둔 브랜드 및 디자인 회사 시겔+게일Siegel+Gale은 이 로고를 "사람 · 기업 · 지역사회를 위한 의료 서비스의 미래를 설계하는 데 있어서 CVS 헬스가 자신의 역할을 어떻게 구별하는지 보여주기에 매우 중요하다"라고 설명했다.

 과감하고 전략적인 변화 이후 이미지 쇄신이 이어졌다. CVS 케어마크는 매년 20억 달러 가까운 잠재적 매출을 포기하고 7,700개 소매점에서 담배 판매를 금지한 최초의 약국 체인점이 되었다. 담배 판매 금지는 시겔+게일이 디자인할 새로운 외관과 느낌에 자극을 주었으며, 새로운 로고를 통해 4개의 사업부(CVS pharmacy · CVS specialty · CVS minuteclinic · CVS caremark)를 최초로 통합하려는 의도가 있었다.

 '케어마크'라는 글자는 나이 · 지역 · 언어와 관계없이 보편적이고 상징적인 하트 모양으로 대체되었다. 하지만 전형적인 곡선 형태의 하트를 과감한 'V'자 모양으로 만들어서 좀 더 세련되고 개성적인 모양으로 변신시켰다. 시겔+게일은 "CVS 헬스의 하트를 유연한 그래픽 요소로 디자인했다. 이 하트 모양은 중요한 정보를 강조하기 위한 포인터나 괄호 역할도 할 수 있다"고 설명했다. 가는 슬라브 세리프 서체로 쓴 'Health'는 단순하지만 효과적이다. 게다가 여전히 빨강이 중심이지만, 새로운 컬러 팔레트로 아이콘과 일러스트를 보완해서 시각적으로 편안하고, 복잡하거나 추상적인 아이디어를 단순화하는 데도 도움이 된다.

 하트 모양 마크와 함께 이 브랜드의 슬로건인 '마음으로 이끄는Leading with heart'이 따라 나오면 전체적으로 고객을 걱정하는 목소리가 표현된다. 밀튼 글레이저 Milton Glaser가 디자인한 'I♥NY'이 진실성 · 배려 · 협력 · 혁신 · 책임 등 긍정적인 속성을 나타내듯이, CVS의 가치도 이 하트 모양 속에 담겨 있다.

The logo design idea book

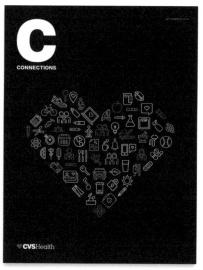

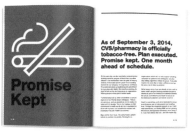

시겔+게일, 2014

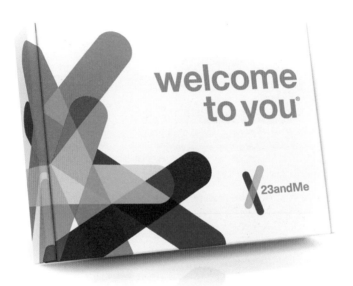

메타디자인, 2006

23andMe
DNA 로고의 DNA

_____ 막대한 양의 의학 정보를 제공하는 개인 게놈 프로파일링 서비스가 (임신 진단 테스트기처럼) 큰 비용이 들지 않는 대중적인 서비스가 되었다. 21세기 들어 디지털 스타트업 같은 사용자 친화적인 산업이 주목을 받고, 신원 기반 시스템을 요구하는 서비스와 제품이 인기를 끌면서 친밀하고 편안한 분위기의 필요성이 대두되었다.

2006년 선구적 생명공학 회사 23앤드미23andMe가 의료 분야에 새롭게 등장했다. 회사 로고는 관 모양 염색체를 단순하고 알록달록하게 추상화했고, 회사 이름은 인간의 세포 안에 있는 DNA 속 23쌍의 염색체에서 따왔다. 또한 '유전학은 곧 개인적인 것이 될 것'이라는 회사 창립자의 주장도 이름에 담았다.

이 로고는 국제적 브랜드 회사인 메타디자인MetaDesign이 만들었다. 디자이너들은 투명하게 겹쳐진 염색체 모양을 회사의 요구와 서비스에 따라 색조와 모양이 달라지게 했다. 그들은 이를 '변화하는' 벡터 기반 그림이라고 불렀다. 변화하는 염색체 모양은 23앤드미의 홍보 요건 및 포장 요건과도 잘 맞아 떨어진다.

그러나 가장 중요한 점은 따로 있다. 이 회사가 복잡하고 진보적인 과학 분야에 접근하려는 사람들에게 서비스를 제공하는 곳인 만큼, 많은 사람이 건강 문제에 직면할 때 자기도 모르게 느끼는 위화감을 극복해야 한다는 것이다. 이 로고는 상징적인 이미지와 생동감 있는 디자인 요소를 결합하여, 1950년대 후반~1960년대를 지배한 현대적인 느낌의 제약회사 광고들을 제치고 선두를 달리고 있다.

새로운 아이덴티티로
탈바꿈하다

—

BP / NASA / LEGO / Issey Miyake's L'Eau d'Issey / Jewish Film Festival

BP
방패에서 태양으로

———————— 1997년 거대 석유 회사 브리티시 페트롤리움British Petroluem의 CEO 존 브라운John Browne은 2010년까지 온실가스 배출을 10퍼센트 줄이겠다는 입장을 밝혔다. 2000년도에 잇따른 합병과 인수를 거친 BP는 전통적인 석유 기업의 이미지를 탈바꿈하고자 했다. 석유·가스 회사에서 신재생에너지까지 포용하는 회사로 변신을 꾀한 것이다.

엑슨Exxon과 모빌Mobil의 합병으로 곧 추월당했지만, 많은 인수·합병 끝에 BP는 당시 세계에서 가장 큰 석유 회사였다. 그때 브라운은 전적으로 모든 BP 브랜드를 포지셔닝할 기회를 찾았다고 생각했다. 그는 랜도Landor에 새로운 브랜드 아이덴티티 개발을 의뢰했고, 자회사인 오길비 앤드 매더Ogilvy and Mather는 (B와 P라는 이니셜을 이용하여) 'Beyond Petroleum(석유 시대를 넘어서)'이라는 슬로건을 새로 만들었다.

예전 BP의 방패 모양 마크는 태양 에너지를 상징하는 해바라기로 대체되었다. 원래부터 사용하던 초록색은 브랜드의 환경 감수성을 반영한다는 의미에서 유지했다. BP는 새 아이덴티티로 단순한 석유·가스 제공사가 아니라 에너지 문제를 해결하는 회사라는 메시지를 드러내고자 했다. 환경 활동가들에게는 냉소와 비난을 받았지만 말이다.

'브랜드 챔피언(브랜드와 관련된 이야기를 광고하도록 훈련받은 1,400명의 BP 직원 네드워크)'은 브랜드 광고를 위해 여러 미디어 플랫폼을 이용했다. 랜도는 심지어 BP의 물리적 환경, 즉 사무실에서 사용하는 비품들까지도 모두 재디자인했다. 그러나 2010년 딥워터 호라이즌Deepwater Horizon 원유 유출 사고로 BP는 여러 대체 에너지 사업 부문을 매각해야 했다. 회사의 의무를 이행하고 보상금을 지불하기 위해 자금이 필요했기 때문이다. 이 사고로 BP는 'Providing energy in a better way(더 나은 방식으로 에너지 공급하기)'를 새로운 브랜드 정체성으로 삼고, 운영 안전을 강조한다는 점을 내걸었다.

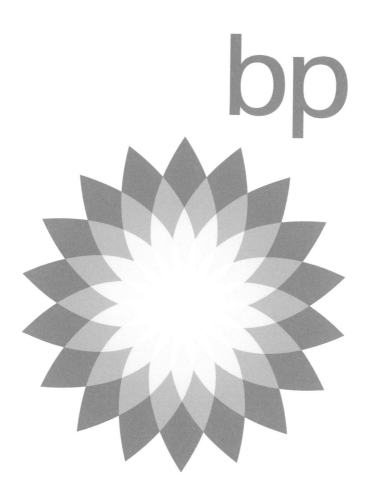

랜도, 2000

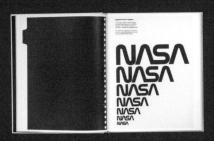

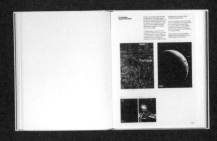

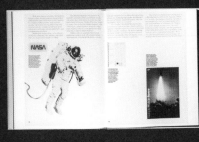

댄&블랙번, 1975

NASA
미래로 통하는 웜홀

—————————— 1958년 창설 당시 미국항공우주국NASA의 역할은 미래를 향해 나아가는 관문이 되는 것이었다. 그러나 기술이 발전하면서 나사의 그래픽 아이덴티티는 생각보다 빨리 구식이 되어버렸다. 행성을 나타내는 구 · 우주를 상징하는 별 · 항공학을 의미하는 날개 모양의 빨간 V 형태 · 그 날개 주위를 도는 궤도 위 우주선을 합친 NASA 최초의 로고는 1959년에 만들어졌다. 1960년대에 이 로고는 트레이드마크로서 훌륭히 기능했지만 1970년대가 되자 그 상징이 주는 매력은 사라졌고, 상상력을 자극하는 능력마저 상실했다.

디자이너 리처드 댄Richard Danne과 브루스 블랙번Bruce Blackburn이 1973년 설립한 기업 아이덴티티 회사 댄&블랙번Danne&Blackburn은 나사의 새 디자인 작업을 의뢰받았다. 우주에서의 새로운 세계 정복을 위한 과학의 힘 그리고 NASA의 기술력에 대한 낙관론을 타이포그래피로 표현한 모던한 로고를 만드는 것이 목표였다.

스탠리 큐브릭Stanley Kubrick의 〈2001 스페이스 오디세이〉 개봉 후 8년 만에 나사의 그래픽 아이덴티티는 과학적 모더니즘의 정밀성을 반영했고, 우주 시대 실현의 약속을 상징했다. 리처드 H. 트룰리Richard H. Truly는 1976년 1월 1일 처음 적용된 〈나사 그래픽 표준 매뉴얼National Aeronautics and Space Administraion Graphic Standards Manual〉에서 이렇게 말했다. "우리가 새롭게 도입한 그래픽 시스템은 새로운 로고타이프에 초점을 맞췄다. 글자는 가장 단순한 형태로 축소되었고, 둥근 엠블럼은 하얀색 블록체로 대체됐다. 나는 이 로고타이프가 시각적 즐거움과 통일감 · 기술적 정밀함 · 미래를 향한 지향성 · 추진력을 느끼게 한다고 생각한다."

'지렁이the worm'라는 애칭으로도 잘 알려진 워드마크는 구불구불한 곡선미가 있지만 참신한 형태는 아니었다. 오히려 텅 빈 우주에서 위아래로 떠다니는 우주선을 떠올리게 했다. 하지만 그래픽적으로는 미래에 대한 새로운 비전을 표현하고 있었다. 또한 이 워드마크는 다양한 매체에 일괄적으로 적용될 때 맡은 임무에 대한 나사의 자신감을 완벽하게 표현해냈다.

LEGO
제품을 떠올리게 하는 색과 형태

_____ 레고LEGO만큼 로고가 자주 바뀐 기업도 드물다. 이 변천사는 세계에서 가장 유명한 로고 중 하나를 만들어낸 진화 · 발전 · 혁명 과정을 그림으로 보는 것과 같다.

1932년 덴마크의 목수 올레 커크 크리스티안센Ole Kirk Kristiansen은 마을에서 나무 장난감 등을 만들어 팔다가, 1934년 레고라는 이름의 장난감 가게가 열었다. 나무를 잘라 만든 것 같은 트레이드마크는 1936년 '레고 파브리켄 빌룬트LEGO Fabriken Billund'라는 상표로 나무 장난감에 각인되었다. 1948년에야 비로소 레고는 현재의 레고를 대표하는 서로 맞물리는 블록을 생산하기 시작했다.

1954년 레고 최초의 타원형 로고가 레고 머스탱 카탈로그에 등장했다. 1년 후 로고 디자인과 색(밝은 빨강 · 노랑 · 하양)이 처음으로 표준화되었다. 당시에도 현재 '레고' 서체로 알려진 오리지널 레터링을 사용했다. 하얀색 글자에 검은색과 노란색 테두리가 쳐져 있고 배경은 빨간 사각형인 로고 말이다. 폰트는 부드러움과 명랑함을 의도했다. 둥근 모서리와 풍선 같은 모양은 재미있는 아이디어를 전달한다. 1960~1965년까지 현재의 사각형 로고 중 첫 번째 것이, 이후 13년 동안은 전 세계적으로 변형된 로고들이 사용되었다. 이로써 컬러 바(빨강 · 노랑 · 파랑 · 하양 · 검정)가 도입되었으며, 이때 처음으로 이미 등록된 트레이드마크를 레고라는 이름의 일부로 포함했다. 1973년 미국에 소개되면서 레고의 로고는 더 현대적으로 바뀌었지만 색채 배합은 그대로 유지했다. 글자 모양은 더욱 레고 블록 같은 모양으로 바꾸어 로고만으로도 레고의 핵심 상품을 떠올리게 했다.

색의 밝기를 올려 더 눈에 잘 띄도록 그래픽에 변화를 준 현재의 로고로는 1998년에 수정됐다. 로고의 그림은 대담한 타이포그래피로 표현됐다. 어린이 대상 제품이기에 눈길을 사로잡을 만한 외관이 필요했던 것이다. 세계적 회사를 만드는 데에 로고의 밝은색과 큼직한 크기가 중요한 역할을 했다.

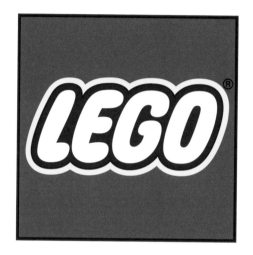

디자이너 미상,
1998년에 재디자인

ISSEY MIYAKE

L'EAU D'ISSEY

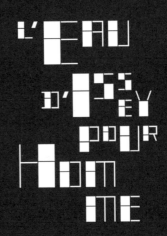

L'EAU D'ISSEY POUR HOMME

HAPPY HOLIDAYS

Issey Miyake's L'Eau d'Issey
살아 움직이는 글자들

_____ 이제 더 이상 정적인 로고만으론 충분하지 않다. 현대의 로고는 보통 더 큰 브랜드 스토리의 일부로 사용되는데, 여기에는 '모션'과 '음악'을 사용해 로고를 살아 움직이게 하는 방법도 있다. 즉 로고가 춤추고 노래할 수 있을 만큼 유연한 방식으로 만드는 것이 좋을 수 도 있다는 뜻이다.

프랑스의 그래픽 디자이너 필리프 아펠로아Philippe Apeloig는 이세이 미야케Issey Miyake의 향수 브랜드인 로디세이L'Eau d'Issey를 위해 흑백의 움직이는 로고를 만들어 제품의 다양한 장점을 구현해냈다. 그는 평범한 향수를 표현하고자 전형적인 추상주의를 활용했다. 또한 제품 형태가 빠르게 로고 모양으로 전환되는 재미있는 방법을 선택했다.

그전까지만 해도 움직이는 로고는 복잡하게 그려지며 극단으로 치닫는 경우가 대부분이었다. 하지만 아펠로아의 움직이는 '스케치'는 계속해서 보는 사람의 시선을 사로잡는다. 로고와 브랜드 네임이 화면에 어떻게 나타나는지 보기만 하면 된다. 아펠로아는 해결 과정을 보는 것만으로도 즐거운 퍼즐을 맞추는 듯한 로고를 만들어낸 것이다. 이는 로고 디자인의 미래라고 할 수 있다. 단순하며, 동적이고, 경험에 기초한다. 다시 말해 한 편의 애니메이션과 같은 공연 예술과도 같다.

필리프 아펠로아, 2017

새로운 아이덴티티로 탈바꿈하다

Jewish Film Festival
CMYK가 결합이 만든 강렬한 이미지

———————— 인쇄에서 프로세스 컬러CMYK는 풀 컬러나 4색 컬러 이미지를 재현하는 역할을 한다. CMYK는 각각 cyan(청록색)·magenta(자홍색)·yellow(노란색)·key(검은색)의 네 가지 잉크를 말한다. 이 잉크들은 단독으로 쓰거나 혼합했을 때 독특하게 현대적인 느낌을 주지만, 동시에 시대를 초월한 느낌도 준다.

최근 원색을 겹쳐 사용하는 로고들이 부쩍 늘었다. 다만 이런 로고는 컬러로 재현되었을 때는 괜찮지만, 흑백으로 변환하면 본래의 느낌을 많이 잃는다. 뉴욕에서 활동하는 보스니아 출신 디자이너 미르코 일리치Mirco Ilić는 유대인 영화제 Jewish Film Festival를 위해 성 평등을 상징하는 무지개에서 착안해 CMYK 색깔의 평등의 막대기를 만들었다. 흑백이나 회색의 로고였다면 원본과 같은 강렬함을 주지 못했을 것이다.

원래 자그레브에서 열리는 회의를 위해 만들어진 로고였지만, 그 색깔과 형태로 인해 자연스레 인종과 성별의 차이를 가로지르는 역동적인 평등의 상징으로 자리 잡았다. 이 로고는 비유적·실질적으로 서로 다르지만 완전히 동등한 인격체가 하나로 합쳐짐을 의미한다. 또한 이 로고를 이루는 색이 하나 빠지거나, 글자가 빠지는 등 한 가지라도 어긋나면 원하는 효과가 나타나지 않는다.

미르코 일리치, 2012

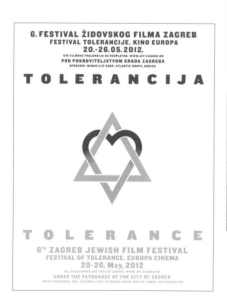

연상 기호를
만들다

—

Campari / Le Diplomate / JackRabbit / Duquesa Suites

Campari
제품 디자인이 아이덴티티가 되다

_____ 2차원 라벨이나 로고 중에는 활자나 이미지보다 그것이 부착된 물건이 더 오래 기억에 남는 경우가 있다. 빅토리아 시대(1837~1901년) 코카콜라 로고 서체가 그렇다. 코카콜라는 100년이 넘는 세월 동안 그 효과를 누리고 있다. 이와는 다르게 인쇄된 로고가 없어도 병 모양만으로 브랜드를 드러내는 사례가 있다. 하인즈 토마토케첩 · 롤스로이스처럼 과거부터 현재까지 한결같이 하나의 아이콘으로 자리 잡은 상품들이 바로 그렇다.

이탈리아 미래파 디자이너 포르투나토 데페로Fortunato Depero가 원뿔 모양 캄파리 소다Campari Soda 병을 디자인했을 때 그는 단순히 병 모양만 디자인한 게 아니었다. 세계에서 가장 독특한 브랜드 아이덴티티 중 하나를 꽃피우기 위한 씨앗을 뿌린 것과 다름없었다. 데페로의 창작은 21세기에도 여전히 의미 있는 심리 조종 psychological manipulation의 걸작이었다. 변화하는 시대에 걸맞는 대중 음료라는 점을 시사하기 위해 캄파리 로고의 타이포그래피는 데페로의 감독하에 여러 차례 수정되었지만, 1인용 크기의 병은 지금까지도 변함없이 유지되고 있다.

캄파리만의 독특한 아이덴티티를 구성하는 것은 원뿔 모양뿐만이 아니었다. 투명한 유리병에 가득 채워진, 허브가 첨가된 새빨간 알코올음료의 색감 또한 독특했다. 블랜드 특유의 병 모양과 음료 색이 어디서도 볼 수 없는 새로운 타이포그래피와 만나면서 캄파리 소다만의 개성과 헤리티시를 만들어냈다. 이는 인상적인 로고를 만들기 위해 마크 자체에만 의존하는 오늘날의 디자이너들에게도 교훈을 준다.

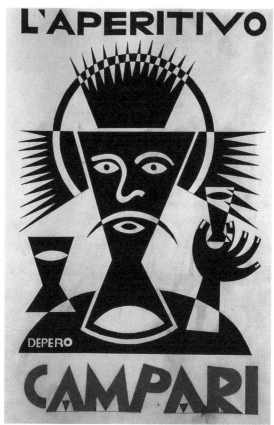

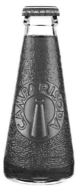

포르투나토 데페로, 1932

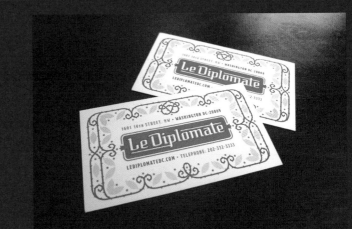

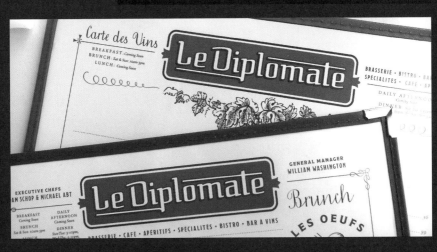

로베르토 드 비크, 2014

Le Diplomate
여행의 그리움을 디자인하다

──────────── 그래픽이나 인테리어 디자인으로 프랑스 맥줏집·비스트로·카페를 표방하는 레스토랑들이 프랑스 바깥에서 굉장히 인기가 많다. 이러한 프랑스식 장소들은 고객들 마음속의 방랑벽과 향수병을 달래주기 때문이다. 음식점은 일종의 극장 무대가 되고 손님은 배우가 된다. 디자이너들도 새로운 것을 창작하기보다는 앤티크 그래픽을 이용한 매혹적인 모방품을 만들고, 빈티지한 서체와 장식품으로 작업하면서 쉽게 흡족해한다. 그러나 고객을 황홀경에 빠뜨리려면 여러 세부적인 디자인이 필요하다.

스티븐 스타Stephen Starr가 워싱턴 D.C.에 만든 레스토랑 르 디플로맷Le Diplomate은 파리 맥줏집의 예술적 감성을 떠오르게 한다. 웹사이트에 등장하는 낭만적인 브랜드 소개에도 특유의 감성이 녹아 있다. "(…) 인테리어와 외부 장식은 미묘하게 전통을 느끼게 하며 모든 음식에는 유럽 희곡의 감각을 불어넣었다."

디자이너 로베르토 드 비크Roberto de Vicq는 과거를 현재로 불러오기 위해 역사적으로 접근해야 했다. 영감의 원천을 묻는 질문에 그는 이렇게 대답했다. "20세기 초반 국제정세와 타이포그래피가 영감을 주었다. 독일 폰트인 노이에 슈리프텐 서체는 1916년 만들어졌고, 당시 미국은 제1차 세계대전에서 벗어나기 위해 외교적으로 노력하고 있었다." 메뉴판의 워드마크는 복잡하게 표현된 우아한 테두리 안에 들어가 있는데, 복잡함은 단순한 소용돌이 모양과 구불구불한 선에 의해 상쇄된다. 브랜드 스토리를 요약하면서 비크는 말했다. "이 프랑스 맥줏집 안에는 워싱턴 D.C.의 냉엄한 현실과 답답함이 발 들이지 못한다. 어떤 문제가 있어도 기막히게 멋진 식사로 모두 해결된다." 그는 그래픽적으로도 이런 효과를 내기 위해 100년 된 다양한 장식 활자와 장식품을 이용했다. 물론 (리틀 세실리·모데스토·시나를 포함한) 몇몇 서체와 글자는 과거의 것이라기보다는 과거의 느낌을 주는 것이라는 점에서 타이포그래피적 변칙은 있다.

JackRabbit
구불구불한 선으로 표현한 스피드

_____ 달리기 애호가들은 열정적인 커뮤니티에 속해 있고, 각자 좋아하는 스포츠 브랜드가 있다. 선수용 신발과 의류 소매업 분야에서 선두에 있는 피니시 라인Finish Line은 계속 매장을 늘려왔으며, 잭래빗 스포츠JackRabbit Sports와 뉴욕 러닝 컴퍼니New York Running Company 같은 브랜드의 독점 판매권도 소유하고 있다. 피니시 라인이 브랜드 이미지 쇄신을 위해 리핀콧Lippincott에 일을 의뢰했을 때 그들은 이미 50개의 점포를 가진 데다가 더 늘어날 전망이었다.

전국의 다양한 아웃렛을 하나로 묶기 위해서는 통일된 브랜드가 필요했다. 리핀콧은 피니시 라인을 위해 목표 고객층을 겨냥한 브랜드를 만드는 동시에 상품에 자부심이 있는 직원들을 고용하는 5개년 전략도 개발했다. 경쟁업체가 많은 분야에서 경쟁력을 갖추려면 브랜드 언어로 '실제 상품과 고객이 만나는 오프라인 매장과 온라인 매장을 통합한 차별화된 소매 경험'을 제공해야 했다. 즉 운동 애호가들이 자신의 요구가 새로운 방식으로 충족되고 있다고 느끼게 하는 것이었다.

기존의 로고는 브랜드를 성장시킬 세련미가 부족해 보였다. 새로운 마크는 추상적이고 형태가 유동적이었다. 선으로 새롭게 표현한 토끼는 기존보다 더 영리하고 성숙했다. 불필요한 부분을 잘라내고 광고의 배경으로 사용할 때는 경주 트랙을 연상시키기도 했다. 끝을 둥글린 산세리프체는 이전 로고보다 더 생동감을 느끼게 했다.

연구 결과, 운동 애호가들의 에너지와 열정을 촉발할 메시지가 필요했다. 리핀콧은 제안서에서 이렇게 설명했다. "새 이름은 한계가 없는 달리기를 암시한다. 기억하기 쉽고, 독특하며, 소비자의 활동적인 라이프스타일에 도움이 될 것 같은 느낌을 준다." '스포츠'라는 단어는 생략했고 서체도 변했다. 새 브랜드는 이미 출발해서 달리고 있었다. 잭래빗은 달리기 애호가들의 커뮤니티 내에서 선두에 자리매김할 것을 예고하며 2015년 뉴욕 마라톤 대회 기간에 론칭했다.

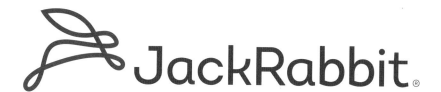

리핀콧, 2016

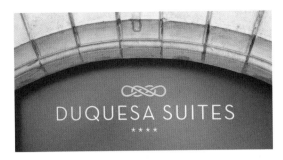

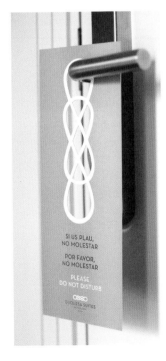

조르디 두로, 2016

Duquesa Suites
평범함의 단순화

─────────── 로고는 표현되는 장소·사물·아이디어·문자로 표현될 때도 효과적이지만, 상징성을 띨 때 효과가 극대화된다. 문자에 집착하지 않고 평범한 이미지나 사물을 변형하는 것, 즉 '로고화'는 호텔의 마크를 만드는 상당히 세련된 방법이다.

디자이너 조르디 두로Jordi Duró와 그의 팀이 바르셀로나에 있는 두케사 스위트 Duquesa Suites의 아이덴티티 디자인을 의뢰받았을 때 그들은 바르셀로나의 고딕 지구와 지중해 사이에 있는 호텔의 위치에서 단서를 얻었다. 호텔의 지리적 관계를 역사적·현대적 수단을 이용해 로고와 연결하는 게 그들의 목표였다. 두로는 바다를 출발점으로 삼았다. 대신에 보트·물고기·파도 같은 익숙하고 진부한 이미지를 이용하기보다는 더욱 근본적이면서도 너무 뻔하지 않은 접근법을 택했다. 바로 태곳적부터 선원들이 사용해온 밧줄과 매듭법이었다.

그러나 밧줄만으로는 로고가 만들어지지 않았다. 매듭의 개념을 새롭게 해석해서 매듭을 연상시키는 형태를 그려내는 게 문제였다. 그래야 호텔만의 마크로서 다양하고 반복적으로 사용될 수 있기 때문이다. 이와 더불어 'DUQUESA SUITES'라는 타이포그래피와 함께 쓰일 때 포인트가 되고, 단독으로 사용했을 때도 독특한 모양이어야만 했다. 두로는 매듭에 기초한 마크이기는 하지만 정확히 매듭 모양을 본뜨기보다 균형 있게 서로 연결되어 있는 선적인 형태를 만들고자 했다. 그리고 이 마크는 인쇄물뿐만 아니라, 표지판·카드·메뉴판·매우 정교한 '방해하지 마시오' 표지 등에 형판을 쇠로 눌러 떼어내는 다이컷die-cut 형태로도 사용할 수 있을 만큼 다목적이어야 했다.

재치와 유머가 있는
일러스트를 사용하다

—

Dubonnet / Brooklyn Children's Museum / Art UK / Art Works /
Music Together / Amazon / ASME / Edition Unik / Ichibuns / Oslo City Bike

Dubonnet
연속적인 시

듀보네 맨Dubonnet Man 캐릭터는 **AM 카상드르**AM Cassandre라는 가명을 썼던 프랑스 디자이너 겸 예술가 아돌프 장 에두아르 마리 무롱Adolphe Jean Édouard-Marie Mouron 이 고안했다. 듀보네 맨은 아르데코 시대를 상징하는 작품 중 하나가 되었다. 카상드르가 제작한 포스터 중 가장 많이 알려진 것이 바로 이 세 폭짜리 그림으로, 듀보네 맨이라는 캐릭터와 유명한 슬로건 '듀보, 듀본, 듀보네Dubo, Dubon, Dubonnet'가 등장하는 여러 시리즈 중 일부였다. 기억에 있어 반복이 핵심이듯 그의 포스터에서는 한 이미지가 세 차례 반복되어 이어진다.

듀보네 아이디어는 로고와 광고, 두 카테고리 모두에 깔끔하게 들어맞으며 듀보네 아이덴티티 그 자체라고 할 수 있었다. 다른 독특한 트레이드마크와 마찬가지로, '듀보, 듀본, 듀보네'의 시적 감성은 강력한 홍보 효과를 낳았고, 타이포그래피만으로 스토리를 전달하는 브랜드마크 역할도 했다. 이렇게 빠른 문자적 · 시각적 운율은 자기도 모르게 리드미컬한 당김음을 쓰게 만든다. 듀보네의 철자에 프랑스어로 'good'을 뜻하는 'bon'이 들어 있는 것도 우연이 아니다.

듀보네 아이덴티티는 파리에 위치한 카상드르의 협업 스튜디오, 알리앙스 크래피크Alliance Graphique 최초의 캠페인이었다. 재치 있는 마스코트가 상징적인 방식으로 변화한다는 점에서 특별하기도 했다. 두 번째 장면까지 제품을 마시고 세 번째 장면에서 다시 잔을 재우는 동안 부분적으로만 채색됐던 듀보네 맨이 완전히 채색된다. 동시에 굵은 산세리프체의 제품 이름의 색도 점점 채워진다. 카상드르는 보는 사람에게 세 차례에 걸쳐 펀치를 날리는 정교한 언어적 · 그래픽적 장치에다가 '재미의 원칙'이라고 불리는 방법론, 즉 유머의 기술을 사용했다. (듀보네가 처음 미국 시장에 선보였을 때 카상드르의 허락 하에 듀보네 맨 캠페인을 맡게 된) 미국 디자이너 폴 랜드는 이 원칙을 "형식과 내용의 문제를 처리할 것 · 관계를 따져볼 것 · 우선 사항을 설정할 것" 그리고 "궁극적으로 재미있게 할 것"이라고 규정했다.

The logo design idea book

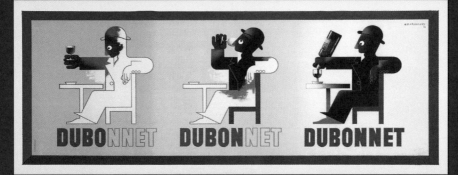

AM 카상드르, 1932

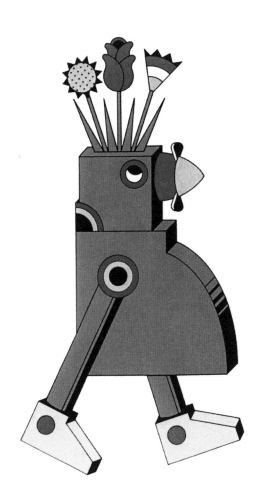

시모어 쿼스트, 1975

Brooklyn Children's Museum

인간화한 판타지

<u>　　　　　　　　　</u>　브루클린 아동 박물관Brooklyn Children's Museum은 1899년 문을 연 세계 최초의 어린이 박물관으로, 어린이와 부모를 사로잡을 아이덴티티를 만들기 위해 캐릭터 마크가 필요했다. 특정 시대에 얽매이거나 질이 낮거나 키치하지 않으면서도 재미있고 독특하며 기억하기 쉬운 것으로 말이다.

이 프로젝트는 푸시 핀 스튜디오Push Pin Studios의 공동 창업자 시모어 쿼스트 Seymour Chwast가 적임자였다. 그는 자신만의 재미있고 유쾌한 스타일로 많은 워드 타입 로고를 만들었을 뿐만 아니라, 30권이 넘는 아동서를 제작하고 수십 개의 캐 릭터 마크를 디자인했다. 쿼스트는 브루클린 아동 박물관을 위해 기계적이고 도 식적으로 구성된 렌더링 기법과 유쾌한 만화적 모순을 결합했다.

이 마크는 매력적인 표정의 의인화한 로봇이다. 방문객과 전시물이 상호작용 하는 곳이라는 점에서 박물관의 속성인 '움직임'과 모든 어린이 교육의 전형적인 특징인 '상상력'을 암시한다. 쿼스트는 생물과 무생물의 결합을 통해 로봇에 개성 을 부여했다. 새의 부리처럼 생긴 것은 프로펠러다(보는 사람에 따라 빙글빙글 돌고 있 다고도 상상할 수 있다). 막대 모양 다리는 알록달록한 접합부로 연결되어 있고, 발은 하이탑 스니커즈를 연상시킨다. 역시 새의 것처럼 생긴 눈은 네모난 머리 양 측면 에 붙어 있으면서 꽃으로 만들어진 깃털 장식을 향해 위로 치켜뜨고 있다.

렌더링은 포스트모던한 장식품 느낌을 물씬 풍기지만, 그렇다고 시대 양식에 국한되지도 않는다. 처음 디자인된 이후 40년 넘게 사용되고 있는 이 로고는 나름 의 삶을 살고 있다. 또한 이 로고는 모든 것들을 닥치는 대로 로봇화하는 요즘 유 행에서는 앞섰지만, 1950년대의 투박하고 상투적인 로봇보다는 뒤에 나왔다는 독 특한 장점도 있다. 손으로 직접 그린 듯한 수준이지만 특이하게도 과학 기술이 발 전한 미래의 분위기까지 품고 있다.

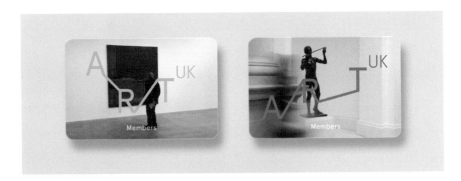

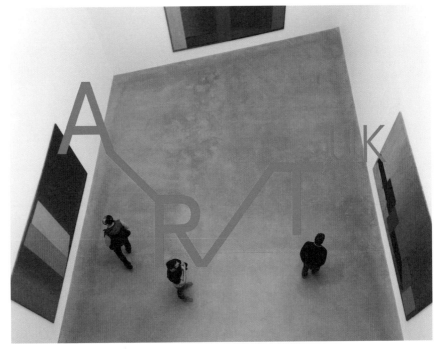

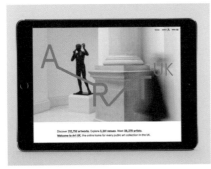

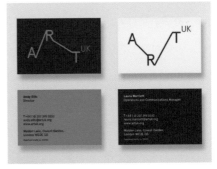

펜타그램 런던(마리나 윌러), 2016

Art UK
커뮤니케이션을 상징하는 선

_____ 'art'라는 단어는 수없이 많은 방식으로 로고화되어왔다. 예술 그 자체만큼이나 그 단어를 특징하는 로고 역시 독특함을 넘어서야 하고 대중과 연관이 있어야 한다.

아트 UKArt UK는 모든 공공 미술 컬렉션 중에서 영국 소유 예술품만 모아놓은 온라인 쇼케이스다. 영국은 세계에서 가장 많은 공공 미술을 소유하고 있다. 영국·스코틀랜드·웨일스의 3,261개 장소에 3만 3,370명의 예술가들이 21만 2,732점의 작품을 전시하고 있다. 아트 UK는 상대적으로 덜 알려진 작품들을 디지털화해 하나의 포괄적인 가상 컬렉션으로 감상할 수 있게 한다.

2016년에 펜타그램 런던의 마리나 윌러Marina Willer와 나레쉬 람찬다니Naresh Ramchandani가 새 로고를 디자인했다. 대문자 'A'와 'R' 'T'는 연결성이라는 주제를 표현하기 위해 서로 동등하게 연결되어 있다. 디자이너들은 이렇게 설명한다. "다양한 예술 해석 방법과 서로 다른 관점을 나타낸다. 선은 유연하고 신축적이기 때문이다." 로고타이프의 각 글자들이 서로 연결된 것은 대중이 아트 UK 웹사이트 그리고 그곳의 작품들과 상호작용하는 모습을 반영하는 것이기도 하다. 글자 순서는 다양하게 변화할 수 있다. 더 가는 글씨로 쓰인 'UK'가 대문자 'T'에 인접하면, 각 글자들은 임의로 배치가 달라질 수 있다. 다양하게 사용된 색깔은 웹사이트 내의 광범위한 작품들을 반영한다. 펜타그램은 조직의 전략 변화, 인쇄된 카탈로그에서 디지털화된 컬렉션으로의 변화를 보여주려고 이름도 새롭게 만들었다(이전까지는 공공 카탈로그 재단Public Catalogue Foundation이었다).

펜타그램이 아트 UK와 협력하여 브랜드를 정의한 후 웹사이트에서나 인쇄물에서 로고 다음으로 자주 사용하는 핵심 요소는, 작품을 관람하는 방문객까지 함께 보여주는 작품 사진이다. 아트 UK의 로고는 실질적으로나 은유적으로나 탄력적이기 때문에 아트 UK의 어떤 이미지에도 적용할 수 있다.

Art Works
활자를 이용한 시각적인 말장난

때로 로고 아이디어 중에는 너무나 완벽하게 들어맞고, 너무나 직관적으로 나타내고자 하는 바를 정확히 보여줘서 그것말고는 다른 대안이 없어 보이는 것들이 있다. 비영리 국가 예술 교육 프로그램인 아트웍스Art Works의 마크 역시 여기에 해당된다. 디자이너 네이선 갈란드Nathan Garland는 말했다. "일단 문제가 무엇인지 정리되자 아이디어는 순식간에 나타났다." 몇 차례 크로키만으로 머릿속에 떠오른 아이디어를 '포착'할 수 있었다. 그러나 디자인 개발은 수많은 기능성의 탐구를 의미했다.

그의 아이디어는 문자 그대로 단순함을 품고 있었다. 갈란드는 이렇게 설명했다. "나는 로고가 간결한 정물화처럼 그 자체의 이야기를 보여줄 수 있기를 원했다." 로고는 대문자 'A' 때문에 이젤 모양을 연상시킨다. 이젤은 'Art Works'라는 글자를 받치고 있고, 그 글자는 그림이나 사진처럼 보인다. 중심에 있는 두 단어는 미국 국립 예술 기금NEA이 지정한 것이었다. 이 단어는 두 가지 의미 있는 방법으로 해석이 가능하다. 한 가지는 예술가의 창작품을 나타내는 명사 또는 명사가 결합한 문장으로 해석하는 방법이며, 또 한 가지는 예술가가 작품을 만들어내는 과정 또는 누군가의 예술적 경험을 나타내는 동사로 해석하는 방법이다(이젤 아래쪽은 댄서의 다리로도 보이기 때문에 행위 예술을 나타낼 수도 있다).

로고의 개념에 다른 선택사항은 없었다. 그러나 로고의 전체적인 형태와 타이포그래피는 최선의 방법을 찾기 위해 수차례 변형과 개선을 거쳐야만 했다.

이 로고를 독특하게 만드는 것은 바로 이중성이다. 로고는 신선하면서도 친숙하다. 놀라움·흥미·명쾌함을 불러일으키려는 의도다. 이 로고는 폴 랜드가 했던 유명한 말, '평범한 것을 새롭게 하기'를 성공적으로 구현했다. 즉 적절한 클리셰를 비틀어 뭔가 다른 것, 뭔가 새로운 것으로 창조했다.

네이선 갈란드, 2017

재치와 유머가 있는 일러스트를 사용하다

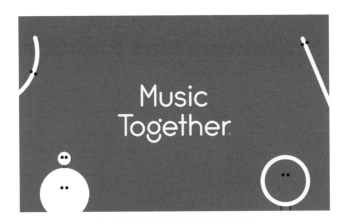

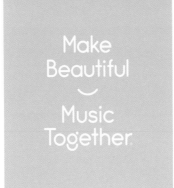

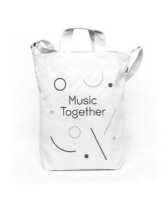

애슬레틱스, 2016

Music Together
작은 마크가 만들어내는 큰 소리

 뮤직 투게더Music Together를 통해 배울 수 있는 가장 큰 교훈은 바로 단순한 형태와 미묘한 마크도 대담한 로고만큼 인상적일 수 있다는 것이다. 뮤직 투게더는 8세 이하 어린이에게 수업을 제공하는 음악과 운동 개발 프로그램이다. 라이선스만 있으면 전 세계에서 프로그램을 제공할 수 있는 프랜차이즈다. 어린이 대상 회사라면 젊은 부모들을 겨냥해야 한다. 그래서 브루클린에 본사를 둔 애슬레틱스Athletics는 뮤직 투게더의 새로운 아이덴티티 개발을 의뢰받았을 때 디자인 요소를 세련되면서도 모던하고 재미있게 표현해야겠다고 생각했다.

 뮤직 투게더의 정체성은 단순한 형태와 마음을 안정시키는 색을 바탕으로 한다. 그래픽 형태는 음악 기호, 특히 뮤직 투게더의 시그니처 음악인 'Hello, Everybody!'에 영감을 받았다. 아래쪽을 곡선으로 표시한 소문자 'g'는 (활자 디자인과 개성의 두 측면에서 모두) 핵심 캐릭터로, 스마일 기호를 떠올리게 한다. 워드마크를 알파벳 전체로 확장해 뮤직 투게더 프로그램과 자매 브랜드뿐만 아니라, 광고용 활자에도 사용했다. 그 결과 전체적으로 일관성을 얻을 수 있었다.

 애슬레틱스는 'Make Beautiful – Music Together'와 'Bounce with – Music Together'에서처럼 소문자 'g'의 아래쪽 둥근 활 모양이 '브랜드 언어를 위한 연결 장치이자 활성 장치가 되었다'는 점에 주목했다. 음악에서 영감을 받은 다른 형태들 역시 추가적인 그래픽 요소가 되어 즐거운 느낌, 음악적 느낌을 강화했다. 이 형태들은 역동적으로 움직이는 캐릭터인 '프렌즈Friends'에도 사용되었다. 프렌즈는 형태의 의인화를 통해 성별과 문화를 따지지 않고, 전 세계적으로 대표적이고 포괄적인 캐릭터가 되었다.

 실제 뮤직 투게더 가족들을 내세운 사진은 미니멀한 마크와는 상당한 대조를 이룬다. 모두 아무 무늬 없는 하얀 배경 앞에서 촬영했기 때문에 쉽게 복제 가능하고 다양한 장소에 사용할 수 있다.

Amazon
기업의 행복한 얼굴

─────────────── 아마존Amazon은 새로운 디지털 경제의 주요 산물이다. 사람들은 아마존의 트레이드마크로 '웃는 얼굴'을 떠올리지만, 이것이 처음부터 아마존의 마크는 아니었다.

1994년 아마존의 설립자 제프 베조스Jeff Bezos는 온라인 서점에 대한 아이디어를 구상했다. 원래 그는 그 서점을 (아브라카다브라에서 따온) '카다브라Cadabra'라고 불렀지만, 이 이름은 시체라는 뜻의 '커데버cadaver'로 착각하기 쉬웠다. 문제를 깨달은 베조스는 모든 종류의 책을 다 판매한다는 뜻에서 'A'로 시작되면서 'Z'가 포함된 이름을 구상했다. 그 결과가 아마존이었다. 세계에서 가장 큰 서점을 만들 의도로, 세계에서 가장 큰 강 이름을 선택한 것이다. 원래는 흐르는 강을 표현하기 위해 A를 구불구불한 형태로 표현했지만 이는 오래가지 못했다. 1999년 베조스는 서점을 넘어 종합 쇼핑몰로 회사를 확장했고, 2000년에 소문자 산세리프체로 쓴 Amazon.com을 소개했지만 여전히 뭔가 빠진 듯한 느낌을 주었다.

디자인 회사 터너 덕워스Turner Duckworth는 'a'부터 'z'까지를 가리키는 노란 화살표를 추가했다. z 아래에 있는 둥근 모서리의 곡선과 위쪽을 향하고 있는 커브 모양은 웃는 얼굴을 암시하며, 이는 아마존 택배 상자가 도착할 때마다 소비자가 경험하는 만족감을 상징한다.

타이포그래피는 대담하고 전체적인 마크는 시각적 재치를 내뿜으나. 활자 아래의 휘어진 곡선은 즐거운 악센트가 되어준다(폴 랜드가 디자인한 UPS 로고의 화살표와 비슷한 맥락이다). 디자이너들은 말한다. "시각적 재치는 농담과는 다르다. 이는 디자인을 통해 따뜻함과 인간성을 불러일으키는 것이다. 다른 사람들은 보지 못하는 곳에서 어떤 연관성을 발견하려면 남들과는 다른 능력이 필요하다." 사실 이 미소는 너무도 효과적이어서 회사명을 이니셜로 생략해도 대중은 이 로고를 친근하게 받아들인다. "이 로고를 좋아하지 않는 사람이라면 강아지도 좋아하지 않을 것이다."라는 베조스의 설명이 가장 그럴 듯한 것 같다.

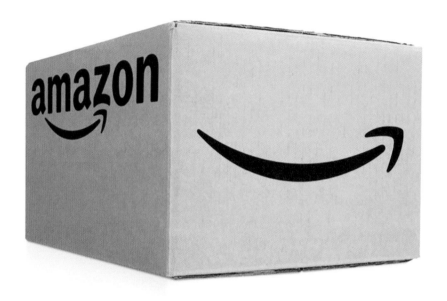

재치와 유머가 있는 일러스트를 사용하다

터너 덕워스, 2000

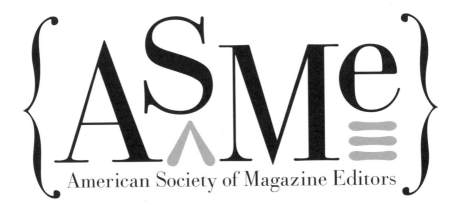

프레드 우드워드, 2000

ASME
파란 교정 부호, 하나의 마크가 되다

_____ ASME는 미국 잡지 편집자 협회다. 일단 로고의 문구를 읽고 나면, 교정 부호가 얼마나 영리하게 사용되었는지 단번에 알 수 있다. 프레드 우드워드Fred Woodward가 디자인한 이 로고는 종이에 직접 교정을 보던 옛날 편집 스타일을 떠올리게 한다.

우드워드는 20여 년 전 로고 디자인 당시를 이렇게 떠올렸다. "나는 모서리를 접은 원고를 손에 쥐던 시절이 그리웠다. 싸구려 종이에 수동타자기로 글자를 탁탁 처넣으면 점자처럼 종이 표면이 눌렸다. 그 종이는 편집자의 논 포토 블루(복사를 해도 흔적이 남지 않는 색-옮긴이) 색상의 교정 부호로 가득 차 있는데 그 모양이 마치 상형문자를 닮았다. 하나의 이야기가 편집이라는 과정을 거치면서 원고에 까만 글자만큼 파란 글자가 많을 때도 있었다. 모든 작가의 자존심에 멍을 남기는 그 파란색 부호 말이다." 그 경험이 ASME 마크의 시작이 되었다.

맨 처음에는 타자기 버전의 로고를 만들었다. 실제 빈티지 올리베티Olivetti 휴대용 타자기로 글자를 쳐낸 것이다. 하지만 이 버전은 미래지향적인 협회가 보기에는 너무 구식이었다. 개정된(최종) 버전에는 당시 소개된 보도니 서체가 쓰였다. 우드워드는 이렇게 말한다. "(워낙 사랑에 잘 빠지는 사람이던) 나는 당시 그 로고와도 사랑에 빠졌다. (…) 지금 돌아보면 그때 나는 기호에 홀딱 반했다. 지금 다시 손을 볼 기회를 준다면 괄호는 빼버릴 것 같다."

몇 년 전 우드워드는 ASME의 내셔널 매거진 어워드National Magazine Awards 소개 영상 제작을 의뢰받았다. 시상식에서 사람들의 주의를 끌만한 무언가가 필요했던 그는 눈에 확 띄는 영상을 맨 앞에 집어넣었다. 타자기로 총을 쏘듯이 A-S-M-E 글자를 탁탁 세게 눌러 찍고 논 포토 블루 색깔의 펠트펜으로 끼익끼익 손글씨를 쓰고 나면 무작위로 선택된 네 개의 철자가 로고로 변신하는, 간단하지만 시끄러운 영상이었다. 현재는 보도니 버전과 타자기 버전 둘 다 사용되고 있다.

Edition Unik

한 번 보면 절대 잊지 못할 로고

_____ 활자체로 사람의 얼굴을 만드는 건 쉽지만 한 마리의 동물을 만드는 건 상당히 어렵다. 정말 딱 들어맞는 서체가 선택되지 않는 이상 말이다. 취리히에 본사를 둔 에디션 유니크Edition Unik는 노인들의 원고를 각색하여 종이책으로 출간하는 회사로, 이곳의 로고는 처음 보면 수수께끼 같다는 느낌을 받는다. 워녹 프로 서체로 적힌 글자는 보는 순간 '유니크unik'로 읽히지만, 위로 뻗어 있는 'k'의 선 때문에 그래픽적 요소가 더해지면서 보기에 따라서는 혼란스러울 수도 있다. 그러나 일단 몇 초 안에 이 마크가 파악되고 나면, 글자와 상관없이 이미지 자체가 눈앞에 나타나는 놀라운 경험을 하게 된다.

노인들의 기억을 보존하는 데 초점을 맞춘 회사인 만큼 글자가 그림으로, 그것도 '절대로 잊지 않는다'는 동물인 코끼리(서양에는 '코끼리는 절대 잊지 않는다An elephant never forgets'라는 속담이 있다 – 옮긴이)로 변신하는 로고를 사용한 것은 상당히 현명한 선택이었다. 이 단순한 콘셉트는 스위스 취리히에서 활동하는 라피네리 AG 퓌르 게슈탈퉁Raffinerie AG für Gestaltung이라는 디자인 회사가 고안한 것으로, 17년 넘게 타이포그래픽 마크와 그림을 이용한 로고를 개발해오고 있다.

워녹 프로체는 이 맥락에 완벽하게 들어맞았다. 상당히 수수한 서체임에도, 확실히 현대적인 미를 물씬 풍기기 때문이다. 그리고 더 중요한 점은 소문자 'k'의 돌출된 끝부분이 완벽하게 코끼리의 코가 되고, 'i'의 점은 딱 알맞게 코끼리의 눈이 되기 때문에 한 번 보면 절대 잊지 못할 이미지가 만들어진다는 것이다.

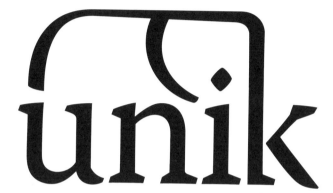

라피네리, 2016

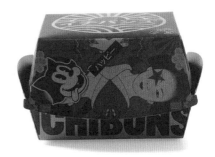

ICHIBUNS
イチバンズ

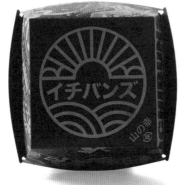

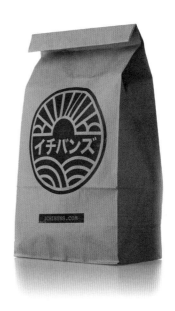

스피니치 디자인, 2017

Ichibuns

최면을 거는 듯한 매력

때로 어떤 로고는 조건반사적인 반응을 불러일으키는 요소들이 합쳐진 것일 때가 있다. 런던의 소호 거리에 있는 일식당, 이치분스Ichibuns는 두 가지 측면에서 다른 식당과 구분된다. 한 가지는 판매하고 있는 메뉴의 퀄리티로, 외견상으로 다른 수많은 일본 식당과 유사한 음식들을 제공하고 있다. 또 한 가지는 정신없이 바쁜 긴자 느낌의 그래픽 아이덴티티다. 음식을 맛보는 것은 직접 해야 하는 일이지만, 시각적 아이덴티티의 경우는 멀리 떨어진 곳에서도 평가할 수 있고 그 활기와 그래픽적 재미만으로도 충분히 마음을 끌 수 있다.

런던에 위치한 브랜드 커뮤니케이션 에이전시인 스피니치 디자인Spinach Design은 18개월에 거쳐서 이치분스 브랜드를 만들어냈다. 유명한 요식업계 사업가인 폴 살라스Paul Sarlas는 스피니치 디자인과 만남을 가졌다. 그는 스피니치의 브랜딩 디렉터인 리 뱅크스Leigh Banks에게 새로운 와규 버거 레스토랑을 만들 계획인데 그 디자인을 맡을 생각이 있는지 물었다. 그렇게 스피니치 디자인의 로빈 리Robin Leigh 가 이치분스의 콘셉트 고안 책임자가 되었다. 마침 리는 그때쯤 일본의 홋카이도를 방문했다가 풍경, 맛있는 요리, 천연 재료에 영감을 받은 상황이었다. 그 덕에 그는 일본 최상품 재료를 사용한 와규 버거 레스토랑에 대한 아이디어를 떠올릴 수 있었고, 쇼와 시대(1926~1989년)의 독특하고 활기찬 분위기의 버거 레스토랑을 만들 수 있었다. 리의 핵심 콘셉트는 '독특하고 흠잡을 데 없는 브랜드'였다.

실제 레스토랑에서는 일본에서 유행하는 길거리 음식 문화 경험과 더불어 훨씬 더 풍부한 시각적 경험을 할 수 있다. 그렇기에 일본어와 선으로 장식한 이 원형 로고는 그 화려한 경험의 작은 단편에 불과하다고 할 수 있다. 덧붙이자면, 로고 가운데 글자는 일본어로 '이치분스'다.

Oslo City Bike
이야기를 들려주는 얼굴

———————— 도심의 자전거 공유 서비스 사업 분야에서 새로운 로고가 빠르게 생겨나며, 증가하는 추세다. 뉴욕의 시티뱅크Citibank처럼 스폰서와 연계되어 있는 로고들도 있다. 이런 경우에는 은행의 정체성을 확립하고 대중에게 알리기 위해 기존 로고의 지분을 이용한다. 또 다른 경우가 오슬로 시티 바이크Oslo City Bike다. 오슬로 시티 바이크는 클리어 채널 노르웨이Cleaer Channel Norway를 대신하여 어반 인프라스트럭처 파트너Urban Infrastructure Partner가 소유주이자 운영자로서 후원하는 공유 서비스다. 오슬로 시티 바이크는 전반적인 시각적 전략을 강조하는 독자적으로 분리된 브랜드 마크를 가지고 있다. "우리는 다수의 협업 팀과 함께 노력하여 시티 바이크를 대표할 수 있는 매력적이고 명랑한 로고를 개발해냈다."

오슬로 시티 바이크의 로고는 시각적인 말장난과도 같다. 타이어로 눈을 만들고 좌석과 핸들로 눈꺼풀을 만들어 자전거로 장난스럽게 웃는 얼굴을 만들어냈기 때문이다. 전반적인 캐릭터와 개성은 미리 약속해놓고, 상황에 맞게 눈의 움직임을 달리 한다. 그래픽 언어가 상호작용을 통해 살아 움직여 길이 미끄러운지, 기술적 문제는 없는지, 최근 정보는 무엇인지 계속해서 사용자에게 정보를 제공한다.

오슬로에 본사가 있는 디자인 에이전시 헤이데이즈Heydays는 효율적인 공유 모델을 위해서라면 전체적인 아이덴티티가 공유 모델의 필수 요소가 되어야 한다고 늘 말해왔다. "모든 측면에서 아이덴디티는 기능성과 소통에 영향을 주고, 그것을 단순화하며, 명확하게 해야 한다." 그러므로 브랜드·하드웨어·어플리케이션·직원 모두 '서로 얽힌 전체의 일부'가 되어야 한다.

친근한 로고를 중심으로 한 브랜드 아이덴티티의 '목적'은 즐거움과 편안함이었다. 에이데이즈의 임무는 단순함을 유지하는 것이었다. 그리고 이는 로고, 인터페이스 그리고 시스템의 편리한 접근성을 통해 달성되는 덕목이었다.

헤이데이즈, 2016

비밀스러운 기호를
포함하다

—

Solidarity / FedEx / 1968 Mexico Olympics / Telemundo / Nourish / PJAIT

Solidarity
행진하는 글자들

―――――――― 1980년 폴란드어 'solidarność(솔리다르노시치, 연대라는 뜻)'는 35년 동안의 소련의 영향력과 지배의 종말을 의미했다. 이 단어는 로고가 되었고, 이 로고는 폴란드 혁명의 기치일 뿐만 아니라 철의 장막 뒤에 갇혀 있는 같은 처지의 다른 나라에 이정표가 되었다.

공동의 목적을 위해 뭉친 개인들이 행진하는 모습을 표현한 자유노조Solidarity 마크는 폴란드 그단스크에 사는 그래픽 아티스트 예지 야니셰프스키Jerzy Janiszewski 가 디자인했다. 그단스크는 대규모의 레닌 조선소로 유명한 지역이었는데, 바로 이곳에서 처음으로 공산주의 정권에 대한 대중 시위가 일어나 퍼져나갔다. 마크는 만들어진 지 채 한 달도 안 되었을 때부터 폴란드 국민 노동자 운동의 상징이 되었다. 엄격한 검열 때문에 불법 노동조합을 상징하는 이 마크의 사용은 금지되었지만, 사라지지 않고 계속해서 대중 시위의 상징으로 사용되었다.

조선소 파업이 폴란드 전역의 모든 노동자와 학생들로 확대되면서 자유노조 독립 노동 운동이 일어났다. 자유노조는 자원은 적지만 그 에너지만은 대단한 풀뿌리 운동이었다. 휘갈겨 쓴 듯한 로고는 현 상황에 반감을 품은 대중의 본질적인 힘을 상징했다. 로렌스 웨슐러Lawrence Weschler는 〈버지니아 쿼터리 리뷰Virginia Quarterly Review〉에 이렇게 썼다. "폴란드는 가톨릭과 민족주의 그리고 그와 동시에 발생한 열정이 뒤섞여 지극히 고통스러운 과거를 지냈다." 폴란드는 실패한 국가 반란을 숱하게 겪었다. 하얀 바탕에 빨간 글씨로 적힌 로고는 폴란드의 국기 색과도 일치하며, 이 역사적인 마크는 노동 불안 이상을 드러냈다. 바로 사회 정의를 위한 광범위한 운동의 상징이었다.

이 자유노조 운동은 1968년 파리 68혁명의 로고 같은, 재빨리 손으로 제작한 듯한 그래픽 이미지에 많은 영향을 주었다. 하지만 시위하는 남녀의 모습을 상징하는 이 로고만큼 강력한 것은 더 이상 존재하지 않았다. 이 로고는 세계의 눈과 귀를 '솔리다르노시치'에 집중시켰으며, 독재에 대한 도전을 상징했다.

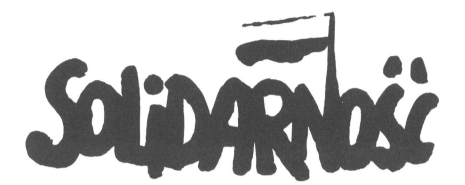

예지 야니셰프스키, 1980

The logo design idea book

Fedex
감춰진 화살표

_____ 로고 속 숨겨진 메시지는 꽤나 공공연하다. 1994년 랜도의 린던 리더 Lindon Leader가 페덱스Fedex 로고를 재디자인했을 때 사람들은 약간의 변형만 준 것이라 여겼다. 하지만 로고가 더 많은 사람의 관심을 받으면서, 'E'와 'x' 사이 빈 공간의 화살표를 보기 시작했다. 이는 A 지점에서 B 지점까지 '빠르고 정확하게' 옮기는 페덱스의 능력을 암시했다.

원래 페덱스 로고는 '페더럴 익스프레스Federal Express'라는 풀네임을 적어 미국 우편국과의 연계를 나타냈다. 고객들은 이를 '페덱스'라고 줄여 불렀지만, 정작 페덱스가 국제 서비스인 줄은 몰랐다. CEO는 변화를 원했다. 일차적으로 배달 트럭들이 광고판 역할을 해서 '페덱스'라는 단어를 널리 퍼트리고자 했다. 그리하여 다양한 디자인이 시도되었다. 리더는 〈패스트 컴퍼니 매거진Fast Company Magazine〉에서 이렇게 말했다. "우리는 브랜드의 특징을 존중하면서 진정한 가치도 도출해야 했다. 요컨대 주황색과 보라색은 회사를 드러내는 색깔이기에 그대로 잘 활용하고 싶었다. 다만 주황색은 덜 붉게, 보라색은 덜 파랗게 바꾸고자 했다."

대문자와 소문자가 매우 넓적해 글자끼리 맞붙은 유니버스 67과 푸투라 볼드 서체가 후보에 올랐다. 리더는 대문자 'E'와 소문자 'x'를 선택해 글자 간격을 바짝 붙였다. "나는 E와 x 사이에 흰 화살표가 생기는 걸 발견했다. 그래서 유니버스체와 푸투라 볼드체를 적절히 섞은 x로 완벽한 화살표를 만들어냈다. 수정한 x는 낮아진 E의 가로선 위로 올라가면서, 화살표도 자연스러워지고 전체적으로 새로운 글자체도 만들 수 있었다." 처음에는 의도적으로 숨겨진 화살표를 언급하지 않았다. 리드는 〈패스트 컴퍼니 매거진〉에서 말했다. "목표는 그것을 대놓고 밝히지 않는 것, 사람들이 발견하는지 확인하는 것이었다." 화살표 찾는 재미를 해치지 않는 수준의 홍보가 필요했다. 페덱스 로고를 처음 보는 사람에게는 여전히 그것이 새로운 발견이기 때문이다.

1968 Mexico Olympics
착시

———————— 1968년 올림픽은 스페인어권 국가에서 최초로 개최된 올림픽이었다. 멕시코시티는 국제적 이벤트를 개최해 자신들도 다른 수도만큼 부유하다는 사실을 뽐내고자 했다.

(정치적 불안과 논란이 가득했던) 1968 올림픽의 긍정적 성취 중에는 독특한 로고를 중심으로 한 황홀한 그래픽 디자인 아이덴티티 시스템이 있었다. 여기에는 모든 종류의 포스터 · 길 찾기 표지판 · 홍보 그래픽도 포함된다. 올림픽 조직위는 올림픽 동안 일어나는 모든 일을 묶을 수 있는 시각적 아이덴티티를 제작하고 싶었다. 더 나아가 그 아이덴티티가 멕시코시티를 처음 방문하는 사람들에게 이 도시를 '판매'하는 데에 도움이 되기를 기대했다. 그 결과 세계적이면서 현대적인 멕시코만의 독특한 느낌을 가지는 새로운 로고를 개발하는 것이 목표가 되었다. 로고 공모전에서 우승을 차지한 사람은 뉴욕에서 온 29살의 그래픽 디자이너 랜스 와이먼Lance Wyman과 그의 디자인 파트너 피터 머독Peter Murdock이었다. 그들은 절충적인 스타일과 모던한 스타일을 한데 묶은 결과, 올림픽 역사상 가장 경이로운 그래픽 브랜드를 만들어냈다.

그들은 국립 인류학 박물관The National Museum of Anthropology으로의 긴 여행으로 연구를 시작했다. 와이먼은 말한다. "나는 멕시코 고대 문명에 완전히 감동받았다. 현대에 우리가 기하학과 그래픽으로 하고 있던 것들을 고대인들은 이미 하고 있었다." 와인만은 굵은 선과 밝은 색, 기하학적 형태를 보면서 뉴욕에서 활동할 때 한창 유행했던 옵아트를 떠올렸다. 특히나 뉴욕 현대 미술관의 1965년 전시 '반응하는 눈Responsive Eye'에서 보던 작품들 같았다. 멕시코 공예품과 토착 마야 문명의 예술품에서 영감을 받은 올림픽 로고를 보고, 마이클 비에루트Michael Bierut는 1994년 웹사이트 '디자인 옵저버Design Observer'에 이렇게 썼다. "독특한 알파벳과 멋진 미니드레스, 결국 전체 경기장에까지 확장되는 동심원 줄무늬 패턴의 기하학적 환상곡이다."

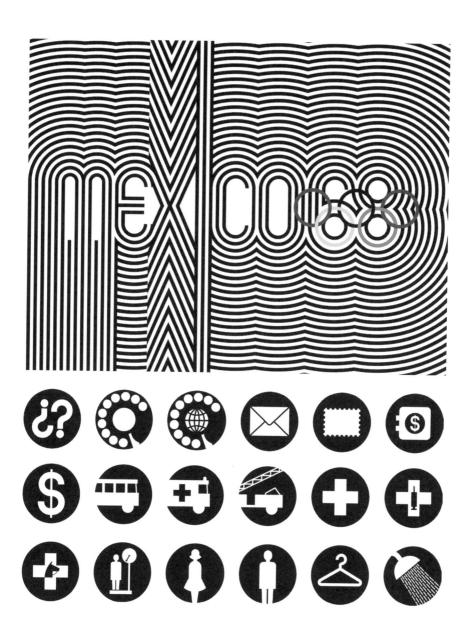

비밀스러운 기호를 포함하다

랜스 와이먼, 1966

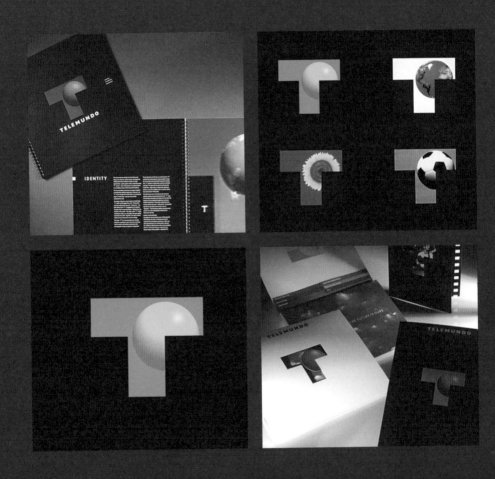

스테프 가이스블러, 1992

Telemundo
세상으로 나 있는 창문

——————————— 텔레비전의 세계에서 로고는 다른 흔한 브랜드만큼이나 시청자들의 뇌에 각인된다. 텔레문도Telemundo는 시장 주도 기업인 우니비시온Univision에 이어 미국에서 두 번째로 큰 스페인어 텔레비전 네트워크다.

텔레문도는 1954년 푸에르토리코에서 시작해서 1992년 주요 브랜드를 재디자인하기 전까지 다양한 로고를 사용해왔다. 당시 텔레문도는 새로운 마크가 필요했다. 그 마크는 우선 증가하고 있는 미디어 자산에 어울려야 했다. 또 세계의 전기 통신 분야에서 역할이 점차 커지면서 자신들의 확장된 영향력을 대변할 수 있는 것이어야 했다.

원래 텔레문도 로고는 빨간 줄무늬 지구 모양으로 스테프 가이스블러Steff Geissbühler가 말했듯, 급속히 규모가 커지는 네트워크 치고는 다른 미디어 회사들과 차별점이 없었다. "방송 · 인쇄물 · 광고 · 마이크 · 트럭 · 위성 안테나 등 어디에서나 사용될 수 있는 강력하면서도 단순한 마크를 만드는 게 목표였다."

(뉴욕에 본사를 둔 '셰르마예프 & 가이스마Chermayeff & Geismar'의 파트너였을 당시) 가이스블러가 디자인한 상징은 문자로 된 상징적 언어였다. 'T'자 모양의 창문tele과 그 뒤에 3차원 지구mundo로 구성된 것이었다.

두 겹으로 겹쳐진 로고는 인쇄된 다이컷이나 3차원 애니메이션의 영향을 드러낸다. 그리고 창 뒤에는 꼭 지구 모양이 아니어도 다른 상징적인 이미지가 적용 가능했다. 프로그램이 시작되고 끝날 때 뜨는 채널 아이덴티티 로고도 만들어졌다. 그래픽 표준 가이드라인도 정리되었다. 비록 2000년에 새로운 로고가 제작되었지만, 가이스블러의 'T' 모양은 여전히 핵심 아이콘으로 사용되고 있다.

Nourish
건강함의 축제

 너리시 스낵스Nourish Snacks는 영양학자 조이 바우어Joy Bauer가 설립한 식품 회사다. 초창기에 그래놀라 제품으로 큰 성공을 거두었다. 하지만 제품이 주로 온라인으로만 판매되었기 때문에 실제 식료품점에서는 경쟁이 불가피했다. 기존의 다른 브랜드들보다 더 눈에 띄어야 했으므로 포장부터 차별화했다. 제품 개발자들은 너리시의 제품이 스낵 애호가들에게 더 강력한 눈도장을 찍길 원했고, 이는 전반적인 새로운 개편을 의미했다. 뉴욕에 본사를 둔 콜린스COLLINS는 너리시의 새로운 전략·로고·포장·온라인상 존재감 등의 개발을 의뢰받았다.

 대부분의 스낵 포장은 맛있어 보이는 음식의 사진과 함께 거대한 로고가 들어가 있는 비슷한 클리셰를 따른다. 2014년 론칭한 너리시 또한 다른 스낵 포장과 다를 게 없었다. 브랜드를 개편하기 위해 콜린스는 유효성이 입증된 뻔한 클리셰를 버리고, 획기적인 시도를 했다. 〈애드위크〉는 이렇게 평가했다. "70년대 TV 게임쇼 세트장에서 보던 축제 이미지가 뒤섞인 디자인이다. 'Nourish'의 각 철자가 줄무늬 위에 떠 있는 동그라미 안에 들어가 있다."

 서커스를 연상시키는 이발소 간판 기둥의 사선과 다소 정신없는 활자는 영양이 풍부하지 않은 팝콘, 땅콩, 솜사탕 등의 간식을 떠올리게 한다. 하지만 재미와 기쁨을 품고 있는 그래픽적 즐거움만으로도, 고객이 실망할지도 모른다는 위험을 감수할 만한 가치가 있었다. 브라이언 콜린스Brian Collins는 간식을 먹는다는 말 자체가 즐거움의 가능성을 간직한 것이라고 전한다. 하지만 그는 무턱대고 일을 추진하지는 않았다. 즉 건강을 의식하는 21세기 사람들을 간식 앞으로 이끄는 것이 무엇인지 제대로 이해하기 위해서 회사는 민족지학적 연구를 이용했고, 고객들과 함께 온·오프라인 쇼핑을 했으며, 주요 회사 관계자 및 소매업체들과의 인터뷰도 이용했다. 너리시 스낵스는 현재 북미 전역에 걸쳐 그 어느 때보다도 많은 유명 소매점에서 판매되고 있다.

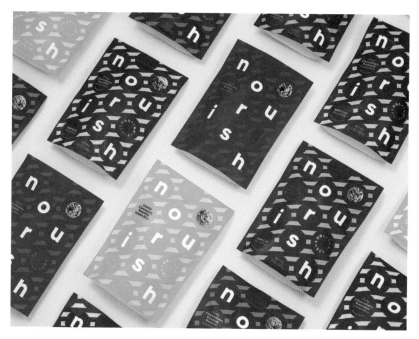

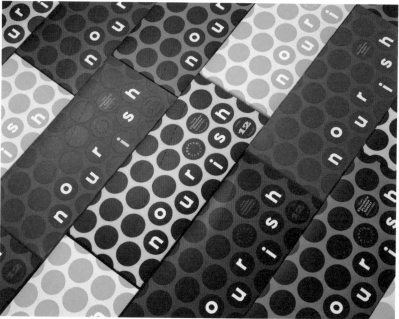

콜린스, 2018

PJAIT
두 국기의 만남과 행복한 우연

_____ 1994년 설립된 폴란드와 일본의 정보통신대학Polish-Japanese Academy of Information Technology/PJAIT은 두 나라 학교 간의 이상한 조합인 것처럼 보이지만, 인터넷과 디지털 플랫폼 덕에 점점 성장하고 있다. 게다가 이 두 나라는 기본적인 디자인 요소를 공통으로 가지고 있었다. 두 나라의 국기가 빨간색과 흰색으로 이루어져 있었다는 사실이었다. 이 조합은 PJAIT(또는 폴란드어로 PJATK) 로고에 인상적인 그래픽 언어를 부여했다.

폴란드의 국기는 같은 너비의 두 개의 가로 줄무늬로 구성되어 있는데, 위쪽 줄무늬는 흰색이고 아래쪽 줄무늬는 빨간색이다. 태양 마크로 알려진 일본의 국기는 흰색 직사각형 중앙에 진홍색 원을 그려 넣은 모양이다. PJAIT의 로고는 빨간색 원 안에 약간 작은 하얀 반원이 들어가 있어서 한 이미지로 두 국가를 연상시킨다. 이는 생각해낼 수 있는 가장 단순하고 완벽한 해결 방법이었다.

PJAIT 로고는 (피오트르 몰도제니에츠Piotr Młodożeniec와 마렉 소브지크Marek Sobczyk가 포함된 스튜디오인) 자프리키Zafryki의 작품이었다. 먼저 전형적인 아이덴티티 조사를 시행한 결과, 디자이너들은 빨간 점이라는 콘셉트를 잡았다. "하루나 이틀 정도의 짧은 시간에 우리는 빨간 점을 두 부분으로 나누어 반은 폴란드, 반은 일본을 나타낼 수 있다는 걸 알게 되었다." 일단 마크가 정해진 다음에는 1968년 아드리안 프루티거Adrian Frutiger가 모노타입Monotype사를 위해 만들었던 OCR-B 서체를 사용하기로 결정했다.

PJAIT의 빨간색과 흰색의 마크는 바르샤바에 있던 학교를, 서로 다른 문화 간에 학문을 나누는 국제적인 교류의 장소로 되살린 양국의 협업을 완벽하게 요약해서 표현한다.

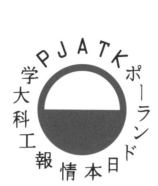

POLSKO-JAPOŃSKA
AKADEMIA TECHNIK
KOMPUTEROWYCH

자프리키: 피오트르 몰도제니에츠
+ 마렉 소브지크, 2015

용어 사전

개발
로고 또는 아이덴티티를 제작하고 테스트하는 과정의 단계

기업 아이덴티티
기업의 그래픽적 개성을 위해 만들어진 전체적인 시스템

로고타이프
아이덴티티를 나타내는 상징·글자·단어

명판
워드마크의 또 다른 단어, 이름을 적어 달아놓는 것

브랜드 네임
로고로 표시되거나 읽히는 제품의 이름

브랜드 언어
특정한 이름으로 만들어진 특정 제품의 시각적·타이포그래픽적 구성 요소

브랜드화
실제 제품이나 개념적 메시지를 위해 완전한 스토리를 창작하는 과정. 로고 제작도 포함

사용자 경험
로고 또는 브랜드, 제품 또는 콘셉트를 쓸 때 사용자가 느끼는 물리적·지적 반응

사용자 인터페이스
사용자와 아이덴티티 시스템이 상호작용하는 수단

상징
사물·기능·과정의 묘사를 위해 사용되는 마크나 문자. 추상적인 개념이나 사물을 구체적인 사물로 나타냄. 또는 그렇게 나타낸 표지標識·기호·물건 따위

슬랩 세리프
굵고 뭉툭한 세리프를 가진 서체

시각적인 말장난
한 이미지를 관련은 있지만 좀 더 놀라움을 주는 다른 이미지로 대체하여 더 쉽게 알아볼 수 있게 하는 것

시그니처
다른 것과 구별하여 알아볼 수 있게 하는 마크, 이름 또는 상징

아방가르드
현재 상태에 도전하는 디자인

아이콘
누구나 알아보거나 유명한 이미지 · 제품 · 존재

연상 기호
기억을 돕기 위해 만들어진 시각적 · 그래픽적 요소

워드마크
전적으로 단어로 이루어진 트레이드마크나 로고
(보통 사업이나 회사의 이름에 쓰인다)

전략
모든 플랫폼에서 사용될 로고 · 브랜드 · 아이덴티티
를 위한 청사진 또는 계획

캘리그래피 형태
손으로 직접 써서 구불구불하거나 표현적인 붓놀림
을 보여주는 로고

통합
전체 아이덴티티의 체계적이고 전략적인 적용

트레이드마크
상품 및 서비스를 식별하고 구별하기 위해 사용되는
단어·이름·상징·장치 또는 이들의 조합

표준 매뉴얼
로고 · 아이덴티티 · 브랜드를 디자인 요소로 정확하
게 적용하는 방법을 알려주는 공적인 문서

함께 읽으면 좋은 책

Airey, David. *Logo Design Love: A Guide to Creating Iconic Brand Identities* (2nd edition). Peachpit Press, Berkeley, Calif., 2014.

Bass, Jennifer and Kirkham, Pat. *Saul Bass: A Life in Film & Design*. Laurence King Publishing, London, 2011.

Bateman, Steven and Hyland, Angus. *Symbol*. Laurence King Publishing, London, 2014.

Bierut, Michael. *How to use graphic design to sell things, make things look better, make people laugh, make people cry, and (every once in a while) change the world*. Harper Design, New York, 2015.

Brook, Tony, Shaughnessy, Adrian and Schrauwen, Sarah; editors. *Manuals 1: Design & Identity Guidelines*. Unit Editions, London, 2014.

Cabarga, Leslie. *Logo, Font & Lettering Bible: A Comprehensive Guide to the Design, Construction and Usage of Alphabets and Symbols*. How Design Books, Cincinnati, Ohio, 2004.

Chermayeff, Ivan and Lange, Alexandra. *Identity: Chermayeff & Geismar & Haviv.* Standards Manual, New York, 2018.

Draplin, Aaron James. *Draplin Design Co: Pretty Much Everything*. Abrams, New York, 2016.

Evamy, Michael. *Logo: The Reference Guide to Symbols and Logotypes*. Laurence King Publishing, London. 2015.

Fili, Louise. *Elegantissima: The Design and Typography of Louise Fili*. Princeton Architectural Press, Hudson, New York, 2015.

Heller, Steven. *The Swastika: A Symbol Beyond Redemption?* Allworth Press, New York, 2008.

Heller, Steven and Anderson, Gail. *The graphic design idea book: Inspiration from 50 masters*. Laurence King Publishing, London, 2016.

———, *The typography idea book: Inspiration from 50 masters*. Laurence King Publishing, London, 2016.

Heller, Steven and D'Onofrio, Greg. *The Moderns: Midcentury American Graphic Design*. Abrams Books, New York, 2017.

Heller, Steven and Vienne, Véronique. *100 Ideas that Changed Graphic Design*. Laurence King Publishing, London, 2014.

Hess, Dick and Muller, Marion. *Dorfsman & CBS: A 40-year commitment to excellence in advertising and design*. America Showcase/Rizzoli, New York, 1987.

Jacobson, Egbert (editor). *Seven Designers Look at Trademark Design*. Paul Theobald Publisher, Chicago, 1952.

Lawrence, David. *A Logo for London: The London Transport Bar and Circle*. Laurence King Publishing, London, 2013.

Millman, Debbie (editor). *Brand Bible: The Complete Guide to Building, Designing, and Sustaining Brands*. Rockport Publishers, Beverley, Massachusetts, 2012.

Mollerup, Per. *Marks of Excellence: The History and Taxonomy of Trademarks*. Phaidon Press, London, 1997.

Müller, Jens and Weideman, Julius (ed.) *Logo Modernism*. Taschen, Cologne, 2015.

Munari, Bruno. *Bruno Munari: Square, Circle, Triangle*. Princeton Architectural Press, Hudson, New York, 2016.

_____, *Design as Art*. Penguin Modern Classics, New York, 2009.

Noorda, Bob. *Bob Noorda Design*. Moleskine, Milan, 2015.

Rand, Paul. *Paul Rand: A Designer's Art*. Yale University Press, New Haven, Conn., 1985.

_____, *The Trademarks of Paul Rand: A Selection*. G. Wittenborn, New York, 1960.

Phaidon editors. *Graphic: 500 Designs that Matter*. Phaidon Press, London, 2017.

Rathgeb, Markus. *Otl Aicher*. Phaidon Press, London, 2015.

Snyder, Gertrude and Peckolick, Alan. *Herb Lubalin: Art Director, Graphic Designer and Typographer*. American Showcase/ Rizzoli, New York, 1985.

Wozencroft, Jon. *The Graphic Language of Neville Brody*. Universe, New York, 2002.

웹사이트

Brand New:
www.underconsideration.com/brandnew

Jim Parkinson:
typedesign.com

Logoed:
www.logoed.co.uk

Logo Design Love:
www.logodesignlove.com

The Dieline:
www.thedieline.com

찾아보기

감사의 말

우리를 로렌스 킹 출판사까지 이끌어준 소피 드리스데일과 데보라 에르쿤에게 감사한다. 편집자 크리스토퍼 웨스토프와 이 책의 도판을 책임진 피터 켄트에게 특히 고마움을 전한다. 우리가 시각 자료와 다큐멘터리 자료를 찾을 수 있도록 도와준 브라이언 스미스에게도 깊이 감사한다. 그들이 없었다면 출간은 어려웠을 것이다.

이 책에 작품의 수록을 허락해준 모든 디자이너, 타이포그래퍼, 일러스트레이터에게도 감사의 마음을 전한다.

PICTURE CREDITS

아이디어가 고갈된 디자이너를 위한 책
: 로고 디자인 편

초판 1쇄 발행 | 2019년 11월 8일
초판 5쇄 발행 | 2022년 10월 28일

지은이 | 스티븐 헬러, 게일 앤더슨
옮긴이 | 윤영

발행인 | 김기중
주간 | 신선영
편집 | 정은미, 백수연
마케팅 | 김신정, 김보미
경영지원 | 홍운선
펴낸곳 | 도서출판 더숲
주소 | 서울시 마포구 동교로 43-1 (우 04018)
전화 | 02-3141-8301~2
팩스 | 02-3141-8303
이메일 | info@theforestbook.co.kr
페이스북·인스타그램 | @theforestbook
출판신고 | 2009년 3월 30일 제 2009-000062호

ISBN | 979-11-90357-05-0 (03600)
 979-11-90357-17-3 (세트)